YANG FUDONG
杨福东

SKIRA

Yang Fudong

Castello di Rivoli Museo d'Arte Contemporanea, Rivoli-Torino
2 giugno – 24 luglio 2005
June 2 – July 24, 2005

Mostra e catalogo a cura di / Exhibition Curator and Catalogue Editor
Marcella Beccaria

Coordinamento editoriale e ricerche / Editorial Coordination and Research
Federica Martini

Redazione / General Editing
Michele Abate

Traduzioni / Translations
Elena Pollacchi *(dal cinese all'italiano / from Chinese into Italian)*
Marguerite Shore, New York *(dall'italiano all'inglese / from Italian into English)*

Progetto grafico / Graphic Design
Leftloft, Milano

Revisione editoriale / Copy-editing of English texts
Melissa Larner

Copertina, quarta di copertina / Cover, back cover
Dengdai she de suxing / Waiting for the Snake to Wake Up (Aspettando il risveglio del serpente), 2005
immagini da video / video stills
Courtesy l'artista / the artist, Shanghart Gallery, Shanghai e / and Marian Goodman Gallery, New York-Paris

ISBN-13: 978-88-7624-738-5
ISBN-10: 88-7624-738-6

First published in Italy in 2006 by
Skira Editore S.p.A.
Palazzo Casati Stampa
via Torino 61, 20123 Milano - Italy
www.skira.net

Finito di stampare nel mese di marzo 2006 a cura di Skira, Ginevra-Milano.
Printed in Italy

Distributed in North America by Rizzoli International Publications, Inc. 300 Park Avenue South, New York, NY 10010.
Distributed elsewhere in the world by Thames and Hudson Ltd. 181A High Holborn, London WC1V 7QX, United Kingdom.

NOTA PER IL LETTORE / EDITORIAL NOTE

La trascrizione dei titoli delle opere e dei nomi propri cinesi è eseguita in accordo con la notazione pinyin. I nomi propri cinesi sono indicati con il cognome seguito dal nome. Le indicazioni relative alle mostre dell'artista sono riportate con il titolo inglese già adottato in Cina. Analogamente, le versioni inglesi dei dialoghi dei film corrispondono ai sottotitoli forniti dall'artista. / The transcription of the titles of the artist's works and the Chinese proper names is made according to the pinyin system. Chinese proper names are indicated with the family name followed by the first name. The artist's exhibitions are mentioned with the English title used in China. Likewise, the English versions of film scripts correspond to the movie subtitles provided by the artist.

SOMMARIO / CONTENTS

YANG FUDONG: LO STRANIERO E LA RICERCA DELLA VERITÀ POETICA

Marcella Beccaria

"Così, fra due lingue, il vostro elemento è il silenzio. A forza di dirsi in diversi modi, tutti altrettanto approssimativi, altrettanto banali, la cosa non si dice più."[1] Secondo Julia Kristeva il silenzio accompagna irrimediabilmente lo straniero che, separato dal proprio paese d'origine, è stretto, come in una morsa, tra due idiomi. Ma lo straniero, nell'accezione di Kristeva, abita in ogni essere umano, e l'incontro con l'altro da sé, o meglio l'enigma del proprio io, presenta le stesse difficoltà dell'incontro con una terra aliena.

Tre mesi di silenzio: una delle prime opere realizzate da Yang Fudong è una performance, nel corso della quale l'artista si è imposto di eliminare ogni comunicazione orale. Strenuo esercizio di autolimitazione, l'opera è nata dal desiderio di cimentarsi con altre forme d'arte ed è stata fatta nel 1993, mentre l'artista studiava pittura, tecnica che al tempo considerava prioritaria rispetto a ogni altra. "Sono stato zitto per tre mesi – ricorda – e per me è stata un'esperienza di crescita personale, oltre che artistica. In tre mesi si ha modo di costruire la propria personalità, la propria interiorità nei confronti di tutto quello che ogni giorno cambia, inclusi il modo di vedere e di sentire degli altri."[2] Azione che è negazione, il titolo Nage difang / Elsewhere (Altrove) indica la ricerca di un luogo, una dimensione altra, una direzione per un percorso introspettivo. Se quest'opera può essere intesa quale premessa a quelle realizzate negli anni successivi, per l'artista il ritorno da questo viaggio simbolico implica una distanza, e un nuovo incontro, o scontro, con il reale.

Un sottile disagio esistenziale e la difficile relazione con la realtà contingente sono le condizioni che accomunano i protagonisti delle seguenti opere in pellicola, video e fotografia di Yang. Uomini e donne di un'età compresa tra i venti e trent'anni, i personaggi indagati dall'occhio dell'artista appartengono a una generazione sulla quale pesa ancora la responsabilità di scegliere e definire il proprio futuro. Lo sfondo che contestualizza le loro azioni è la Cina, talvolta poeticamente trasfigurata in un luogo senza tempo, altre volte riconoscibile come la Cina contemporanea, il nuovo gigante economico che è entrato nella cultura globale del consumismo. Nato a Pechino, Yang Fudong si è specializzato in pittura all'Accademia di Hangzhou, oggi riconosciuta come una delle migliori nel paese per le tecnologie multimediali[3]. Da autodidatta, nel 1997 comincia a girare il suo primo film, Mosheng tiantang / An Estranged Paradise (Un paradiso estraneo), che, dopo essersi trasferito nel 1998 a Shanghai, termina nel 2002[4]. Il film è ambientato nella città di Hangzhou, da secoli fonte di ispirazione per pittori e poeti e spesso detta nella cultura cinese "paradiso", in riferimento alla ricchezza di scenari pittoreschi[5]. Cieco di fronte a tanta bellezza, il protagonista del film trascorre le sue giornate nell'inazione, malgrado le attenzioni ricevute dalla promessa sposa e l'amicizia con altre giovani donne. Preoccupato per la costante fatica che lo affligge, l'uomo cerca di individuarne l'origine. Numerosi consulti con i medici dell'ospedale non gli forniscono aiuto, non diagnosticando alcuna malattia. Dal suo comportamento, emerge che il malessere è una noia paralizzante, una malinconia esistenziale che lo estrania e gli impedisce di intrattenere una vera relazione con l'esistenza quotidiana. Le sue inazioni sono in contrasto con l'agitazione di un altro uomo, inquadrato a tratti nel film mentre urla e si dimena. Forse non sano di mente, egli, al contrario del protagonista, è però capace di manifestare la sua reazione, anche se di rabbia, nei confronti della vita.

1. J. Kristeva, Etrangers à nous-mêmes, 1988, trad. it. Stranieri a se stessi, Feltrinelli, Milano 1990, p. 20.
2. Yang Fudong in conversazione con l'autrice. La conversazione è iniziata a Torino, il 18 novembre 2004, ed è continuata in date diverse nel corso del 2005 a Parigi (1 e 2 febbraio), Vienna (22 e 23 febbraio), Amsterdam (28 e 29 settembre) e soprattutto a Rivoli, (dal 17 al 21 maggio), nei giorni precedenti la preparazione della mostra al Castello di Rivoli. Quando non altrimenti indicato, le citazioni dell'artista si riferiscono a tale dialogo continuativo. Nell'ordine, le traduzioni simultanee (cinese/italiano o inglese) sono state effettuate da Elena Pollacchi, Beatrice Wang-Coslick, Wolfgang Popp, Stefania Rabaioli. Beatrice Wang-Coslick (Marian Goodman Gallery, New York) ha anche assistito nel corso dello scambio di corrispondenza relativa alla preparazione della mostra.
3. L'Accademia Nazionale Cinese d'Arte, già conosciuta come Accademia Zhejiang di Belle Arti è stata fondata come il primo istituto dedicato sia all'arte sia al design. Nel maggio del 2001 è stato istituito un centro dedicato alle nuove tecnologie (New Media Center), in preparazione al Dipartimento di Arti e Nuovi Media (New Media Arts Department), ufficialmente nato nel giugno 2003.
4. La prima stesura della sceneggiatura, ultimata nel novembre 1996, è intitolata Buxing Bei Moshengren Yanzhong / Unfortunately Predicted by Strangers (Sfortunatamente predetto da stranieri). Successivamente il titolo, giudicato dall'artista troppo pretenzioso, è diventato Mosheng tiantang / An Estranged Paradise (Un paradiso estraneo), in omaggio alla città di Hangzhou. Dopo aver girato il film nel 1997, per motivi economici Yang Fudong ne ha sospeso la lavorazione sino al 2001, quando ha realizzato la post-produzione grazie al finanziamento ricevuto da Documenta, Kassel in seguito all'invito a partecipare all'undicesima edizione.
5. Due tra i più celebri poeti cinesi, Bai Juyi e Su Shi si sono più volte ispirati alla città e al suo lago. Anche Marco Polo, al tempo della sua visita alla fine del XIII secolo, rimase affascinato dalla città, indicata con l'appellativo di Quinsai (Kinsai). Impressionato dalla sua grandezza, dalle sue strade lastricate, dai canali e dagli oltre 12.000 ponti in pietra, sotto ai quali potevano passare anche grandi na-

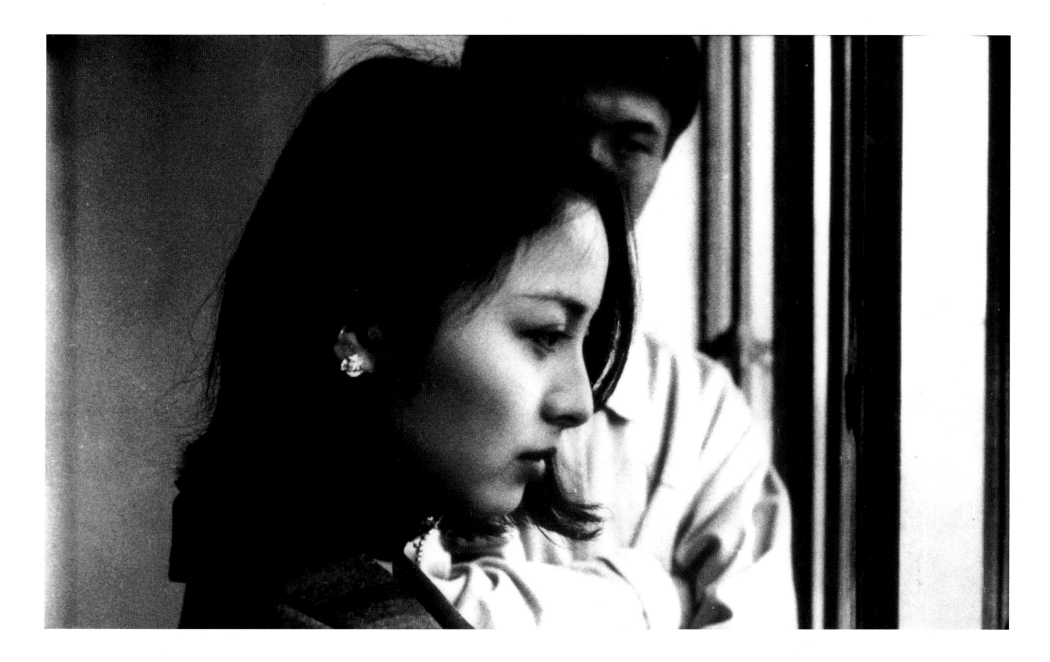

vi da carico, ne *Il Milione* (capitolo 148) la descrisse come "la più nobile città del mondo e la migliore" e le dedicò numerose pagine.

6. *Un paradiso estraneo* è stato girato su una pellicola scaduta da quattro anni che l'artista ha deciso comunque di usare. Anche se i toni sfumati di molte scene sono dovuti a tale particolare tecnico, l'artista ha perseguito effetti analoghi negli altri film ad oggi girati in bianco e nero.

7. A questo proposito si veda inoltre Zhang Yaxuan, *An Interview with Yang Fudong: The Uncertain Feeling. An Estranged Paradise*, intervista, in "Yishu. Journal of Contemporary Chinese Art", Vol. 3, n. 3, Taipei, autunno, 2004, p. 91.

MOSHENG TIANTANG / AN ESTRANGED PARADISE (UN PARADISO ESTRANEO), 1997-2002
FOTOGRAMMA

Dominato da tempi lunghi, inquadrature di sapore pittorico – una lezione sui principi compositivi della pittura a china funge da prologo – il film è girato in bianco e nero, ed è caratterizzato da una fotografia che privilegia luci morbide, poi adottata dall'artista anche nei seguenti lavori su pellicola[6]. Analizzando la sua opera in retrospettiva, Yang Fudong riconosce un possibile influsso del cinema cinese degli anni Quaranta, pellicole che includono *Baqianli lu yun he / Moon and Clouds over the Eight-Thousand-Mile Road* (*Nuvole e luna per una strada di ottomila miglia*), 1947, di Shi Dongshan, *Wuya yu maque / Crow and Sparrow* (*Corvi e passeri*), 1949, di Zheng Junli oppure *Xiao chen zhi chun / Spring Time in a Small Town* (*Primavera in

una piccola città*), 1948, di Fei Mu, uno dei suoi film preferiti[7].

Apparentemente, *Un paradiso estraneo* rivela anche interessanti punti di contatto con le atmosfere della Nouvelle Vague, ma lo stesso artista dichiara che si tratta di coincidenze indirette, dovute al ricordo di brevi spezzoni, se non addirittura a memorie di recensioni lette, riferite a film soltanto immaginati[8]. Espressione di una condizione umana che, in accezioni diverse – si pensi a Baudelaire, Flaubert, Svevo, Sartre – nella letteratura occidentale ha preso i nomi di *ennui*, *spleen*, noia, *Un paradiso estraneo* non è un film autobiografico, ma è legato alle esperienze personali dell'artista. "Quello che ho scritto nella sceneggiatura – dice Yang – è un po' il sentimento che mi sem-

brava di vedere nelle persone che erano intorno a me nel periodo trascorso a Hangzhou. Erano le persone con cui avevo studiato e che, in procinto di finire gli studi, si trovavano a confronto con la vita reale, dovendo quindi decidere cosa fare, se lavorare tutta la vita o dedicarsi ad altro. All'improvviso, sembrava che di fronte alla realtà perdessero i grandi progetti che avevano prima." "Il protagonista Zhu Zi – continua ancora l'artista – rappresenta proprio questo aspetto che ho visto nei miei coetanei, questa incapacità di risolversi, di agire, di realizzare qualche cosa."

Le serie di fotografie *Bie danxin, hui hao qilai de / Don't Worry, It Will Be Better...(Non ti preoccupare, andrà meglio...)* e *Diyi ge zhishi fenzi / The First Intellectual (Il primo intellettuale)*, entrambe del 2000, rappresentano due momenti successivi di tale tematica. Dalle atmosfere rarefatte di *Un paradiso estraneo* il passaggio è brusco, ma è caratteristica costante di Yang la capacità di ricorrere a stili diversi, esaltando le peculiarità del medium impiegato. Entrambe le serie sono definite dalla diretta allusione al linguaggio della pubblicità. Nella prima, quattro giovani uomini e una donna sono ripresi nel contesto di un'abitazione contemporanea. Belli ed eleganti, sembrano incarnare l'agiatezza della nuova classe medio-borghese che è protagonista dell'accelerazione economica cinese. Tuttavia, le parole inglesi che intitolano la serie, posizionate su sfondo rosso a complemento di ciascuna immagine, introducono un elemento dissonante. Espressione di un pensiero altrimenti celato dietro a modi e atteggiamenti sicuri, la frase dà voce a un senso di disagio, diventando un commento sul momento presente ritratto in ciascuna fotografia. In un'immagine della serie, dall'interno di un appartamento, il gruppo rivolge il proprio sguardo alla città. Intenzionalmente tagliate fuori dal campo dell'immagine, ma potenzialmente riflesse negli occhi dei giovani, si possono immaginare l'aggressiva verticalità dei nuovi grattacieli di Shanghai, la rumorosa cacofonia dei cantieri e l'attività intensa di una metropoli in costante crescita. La difficile relazione con la città è anche il sottotesto del trittico *Il primo intellettuale*. Rappresentazione di un impiegato ferito, la serie descrive momenti diversi dell'azione di difesa di un uomo che, armato di un mattone, cerca di lanciarlo. Shanghai è sullo sfondo, non descritta ma presente, mentre non visibile è l'aggressore contro il quale l'uomo vorrebbe scagliarsi. "Il protagonista di quest'opera – dice

l'artista – è un uomo che è stato assalito. Vorrebbe combattere, ma non c'è obiettivo da colpire." Perso nella stessa società che lo ha formato, l'uomo è ritratto da Yang Fudong in mezzo a una strada, solo e sconvolto.

"A Shanghai mi sento come uno straniero. È come se cercassi di agire in un contesto dove pressioni politiche potrebbero sbarrare la strada. Come tutti, anch'io sono un po' quel 'primo intellettuale': si vorrebbero raggiungere grandi obiettivi, ma alla fine non succede. In Cina, gli individui che hanno studiato sono molto ambiziosi e naturalmente esistono ostacoli che provengono sia dalla società sia da se stessi. [...] ['il primo intellettuale'] non sa se il problema nasce da lui stesso oppure dalla società che lo circonda."[9] Più volte, l'artista ha descritto la sua difficile relazione con la città nella quale ha scelto di vivere, esprimendo estraneità nei confronti del contesto urbano, osservando che il suo disagio sembra palpabile anche in molti altri concittadini. "La percezione della città – precisa a proposito di Shanghai – dipende da questa moltitudine di persone, ciascuna persa nel proprio sogno."[10] Forse la città al mondo che è cresciuta più rapidamente nell'ultimo decennio, nel 1992, in un celebre discorso alla nazione, Shanghai è stata indicata da Deng Xiaoping quale laboratorio per lanciare la Cina in una nuova era. Città aperta al consumismo, Shanghai è il luogo dove la Cina sta elaborando il proprio modello capitalistico, rispecchiato nella distesa di grattacieli futuribili che caratterizzano l'area di Pudong. Gli attuali nove milioni di abitanti sono destinati ad aumentare, così come è in crescita la classe media, la fascia impiegatizia che costituisce una porzione numericamente importante della forza lavoro urbana. Anche nel video *Chengshi zhi guang / City Light (Luci della città)*, 2000, Yang posa la sua attenzione su questa nuova classe sociale, eseguendone un ritratto improntato all'ironia surreale. Ritmato dal suono di una musica serena, il video è incentrato su due uomini in abiti da ufficio, l'uno clone dell'altro, o forse la stessa persona scissa in due. Ripresi sullo sfondo della città, di un appartamento, oppure di un ufficio situato in un grattacielo, i due camminano, mimano un inseguimento, si passano un ombrello, oppure danzano. Questa la loro giornata, probabilmente preceduta e seguita da altre identiche. Le loro azioni, a tratti prive di logica, quasi comiche e sospese tra sogno e incubo, sembrano interpretare gli effetti psicologici che il contesto urbano ha sui suoi abi-

The First Intellectual

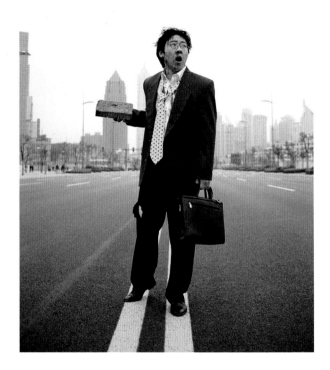

8. "Rispetto alle influenze cinematografiche – dice Yang in conversazione con l'autrice – il cinema europeo che avevo visto fino ad allora era veramente pochissimo. Direi che quasi non lo conoscevo. Piuttosto, eventuali influenze possono essere ricondotte al cinema cinese. All'epoca era difficile vedere film non cinesi. In realtà, quando ho iniziato a girare, non ho neanche mai pensato chi dovessi studiare, a chi dovessi fare riferimento. Adesso, quando rivedo il film io stesso continuo ad avere delle impressioni contrastanti. A volte lo vedo e lo apprezzo, altre volte mi sembra di notarne soprattutto i problemi tecnici."
9. Cit. in H. U. Obrist, *Yang Fudong en conversation avec Hans Ulrich Obrist / Yang Fudong in Conversation with Hans Ulrich Obrist*, in *Camera*, cat. a cura di H. U. Obrist, V. Rehberg, Musée d'Art moderne de la Ville de Paris, Parigi 2003, p. 54, traduzione italiana dell'autrice.
10. Dichiarazione rilasciata da Yang in occasione della mostra presso The Moore Space, Miami, tenutasi dal 4 dicembre 2003. Testo pubblicato in inglese, traduzione italiana dell'autrice.

Diyi ge zhishi fenzi / The First Intellectual (Il primo intellettuale), 2000
STAMPA CROMOGENICA

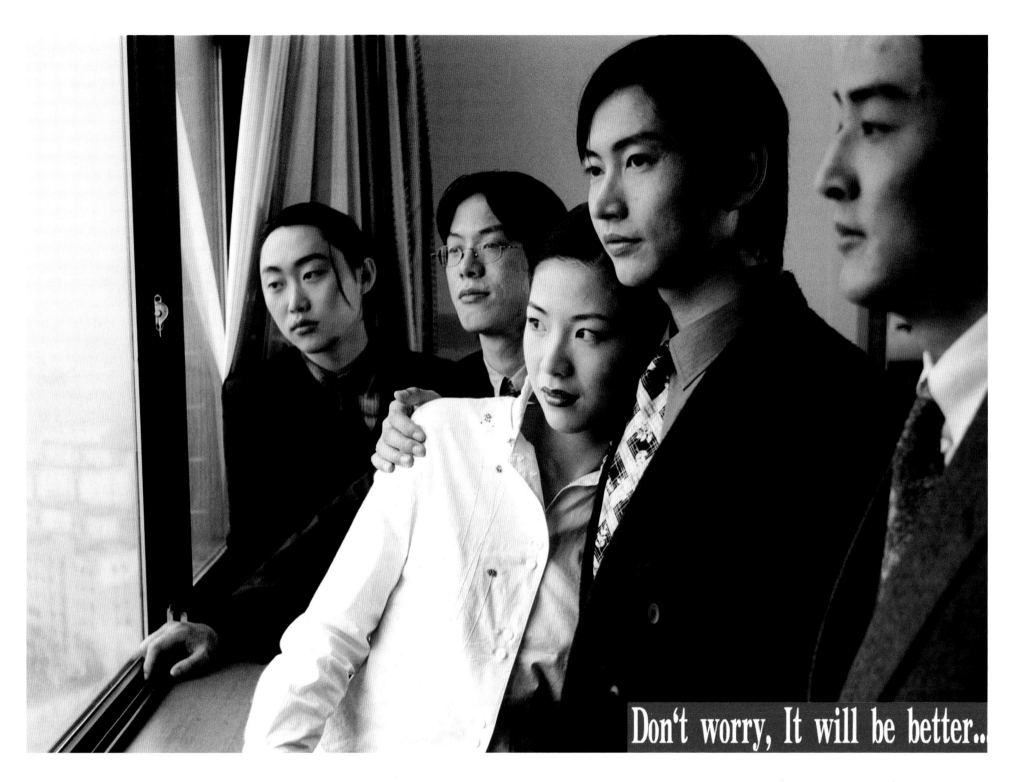

Don't worry, It will be better..

BIE DANXIN, HUI HAO QILAI DE / DON'T WORRY, IT WILL BE BETTER... (NON TI PREOCCUPARE, ANDRÀ MEGLIO...), 2000
STAMPA CROMOGENICA

tanti, la schizofrenia che affligge i singoli individui. Simbolicamente, alla fine del video, uno dei due prende la mira con una pistola. Montata con effetto di brusca giustapposizione, l'ultima scena inquadra uno dei tanti rumorosi cantieri cittadini.

Il montaggio frammentato e la predilezione per l'uso di una narrazione non-lineare sono elementi ricorrenti nei film e nei video dell'artista. Tali scelte tecniche corrispondono alla sua intenzione di sviluppare opere aperte a diverse interpretazioni. Già in *Un paradiso estraneo* precedentemente discusso, Yang posiziona la sequenza del protagonista che sta per tuffarsi e nuotare in un fiume, seguita da riprese dell'uomo mentre si allena in piscina. Pensieri e sogni non sono distinguibili dalla realtà: il protagonista Zhu Zi si risveglia dal suo letargo e torna a nuotare all'aperto, oppu-

re sta soltanto sognando di recuperare il co-
raggio perduto, preferendo invece la sicurez-
za della piscina? "Secondo me – osserva l'ar-
tista – non ci sono film finiti. Ho realizzato
questo mio primo film esattamente come l'ho
pensato. Il finale lascia aperte molte strade."
Nel film *Houfang – hei, tian liang le /
Backyard. Hey, Sun Is Rising!* (*Cortile. Ehi, il
sole sorge!*), 2001, quattro uomini in uniforme
da Rivoluzione Culturale sembrano impegnati
in esercitazioni militari, forse non dissimili da
quelle viste dall'artista durante l'infanzia, a se-
guito del padre membro dell'esercito. Tutta-
via, la concitazione dei gesti del gruppo non
ha scopo riconoscibile e appare svuotata di
significato. Gli uomini sembrano il retaggio di
un'altra epoca, figure uscite da un fumetto
ambientato nel passato. Ancora, nel video *Mi
/ Honey* (*Tesoro*), 2001, attraverso un conti-
nuo cambio di abiti, la protagonista mette in
scena molteplici identità, mentre alcuni uomi-
ni si riuniscono, giocano a carte e fumano, tra-
mando una cospirazione mai descritta. Yang
sembra citare sequenze di film polizieschi,
oppure di serial televisivi e, come in un video-
gioco, i protagonisti di queste opere sono ob-
bligati ad agire, ma sembrano privati della ca-
pacità di riflettere sulle proprie azioni. In alcu-
ne opere, Yang sfrutta le potenzialità del mez-
zo elettronico, moltiplicando l'uso del video in
installazioni a più canali. In opere come
Jinwan de yueliang / Tonight Moon (*La luna di
questa notte*), 2000 oppure *Su Xiaoxiao*,
2001, la saturazione dello spazio espositivo
immerge gli spettatori in un'esperienza che è
visiva, uditiva e pressoché tattile. Arrivando a
impiegare trentuno canali, ne *La luna di que-
sta notte* l'artista ricrea l'ambiente di un giar-
dino orientale, esasperando il contrasto tra la
natura rigogliosa e la presenza di uomini in
abiti da lavoro. Nelle opere citate, l'uso di più
piani narrativi corrisponde all'intenzionale ri-
cerca di molteplici significati, di un'ambiguità
positiva tesa a stimolare diversi livelli d'inter-
pretazione[11].

Riflessioni aperte sulla Cina contemporanea,
le opere di Yang Fudong pongono numerosi
interrogativi, senza offrire la banale sicurezza
delle risposte. "È come se la generazione più
giovane avesse perso i suoi ideali. Non inten-
do dare un giudizio a questo proposito, ma
nel mio lavoro vado in cerca di quello che ne
è rimasto" ha affermato l'artista[12]. Come una
grande saga epica, il progetto *Zhulin qi xian /
Seven Intellectuals in Bamboo Forest* (*I sette
intellettuali della foresta di bambù*), si propo-

ne di indagare le ansie di una nuova genera-
zione attraverso una serie di cinque film indi-
pendenti[13]. "L'idea del progetto – dice l'artista
– è nata tra il 2001 e il 2002. Volevo ambien-
tare la mia storia nel mondo contemporaneo
e volevo che i protagonisti fossero giovani. La
mia intenzione era di dare espressione ai loro
pensieri, ai loro sentimenti, cercare di capire le
loro aspettative nei confronti del futuro." La
prima parte, terminata nel 2003, si svolge sul-
la Montagna Gialla (Huang Shan), luogo cele-
bre della pittura cinese e oggi popolare meta
turistica. Avvolta nella nebbia, la montagna
descritta da Yang è un luogo misterioso, il cui
paesaggio fatto di rocce, alberi, vedute e pre-
cipizi sembra oggetto di costante transizione,
secondo un principio già presente nell'arte
classica cinese. In forma non lineare, la pelli-
cola descrive l'ascesa al monte di un gruppo
di giovani, due ragazze e cinque uomini. Nel
prologo, in pose iconiche, i giovani sono nudi,
seduti sulle rocce. La loro nudità, elemento
che non appartiene alla tradizione pittorica
cinese, può essere interpretata come un nuo-
vo inizio, un momento di rinascita spirituale e
di purificazione[14]. Ulteriori elementi nel film
concorrono a sottolineare l'idea di distacco

Houfang – hei, tian liang le / Backyard. Hey, Sun Is Rising!
(*Cortile. Ehi, il sole sorge!*), 2001
FOTOGRAMMA

11. Secondo Hou Hanru, un'opposta tendenza sta invece facendosi strada in Cina: "Oggi, la società cinese con la sua lunga storia di materialismo, pragmatismo e rivoluzione tende a eliminare dal discorso pubblico e dalla cultura in generale tutte le complessità e molteplicità di significato. La superficialità, il significato univoco stanno rimpiazzando la profondità di pensiero. [...] L'autoriflessione, la complessità e il dubbio rischiano di diventare crimini politici". Hou Hanru, *A Naked City. Curatorial Notes Around the 2000 Shanghai Biennale,* in "Art AsiaPacific", n. 31, Sydney, inverno 2001, p. 61. Testo pubblicato in inglese, traduzione italiana dell'autrice.

12. Cit. in S. du Bois, *Chinatussen twee generaties / Yang Fudong: China Between Two Generations,* in "Stedelijk Museum Bulletin", n. 4-5, Amsterdam, settembre 2005, p. 82. Testo pubblicato in olandese e in inglese, traduzione italiana dell'autrice.

13. Al momento della stesura di questo saggio, Yang, dopo aver completato i primi due film, sta lavorando al terzo. L'artista prevede di girare la quarta e la quinta parte in momenti successivi.

14. A questo proposito, è interessante notare che il nudo non appartiene alla tradizione cinese e non ha un ruolo nella sua storia dell'arte. Secondo François Jullien il pensiero cinese classico privilegia l'idea di trasformazione e transizione da uno stadio all'altro, al contrario della filosofica greca che privilegia la forma. In quanto espressione tangibile della forma, il nudo è pertanto assente dall'arte cinese, quanto invece dominante in quella greca e nella conseguente tradizione occidentale. Si vedano F. Jullien, *De l'essence ou du nu,* 2000, trad. it. *Il nudo impossibile,* Sossella, Roma 2004.

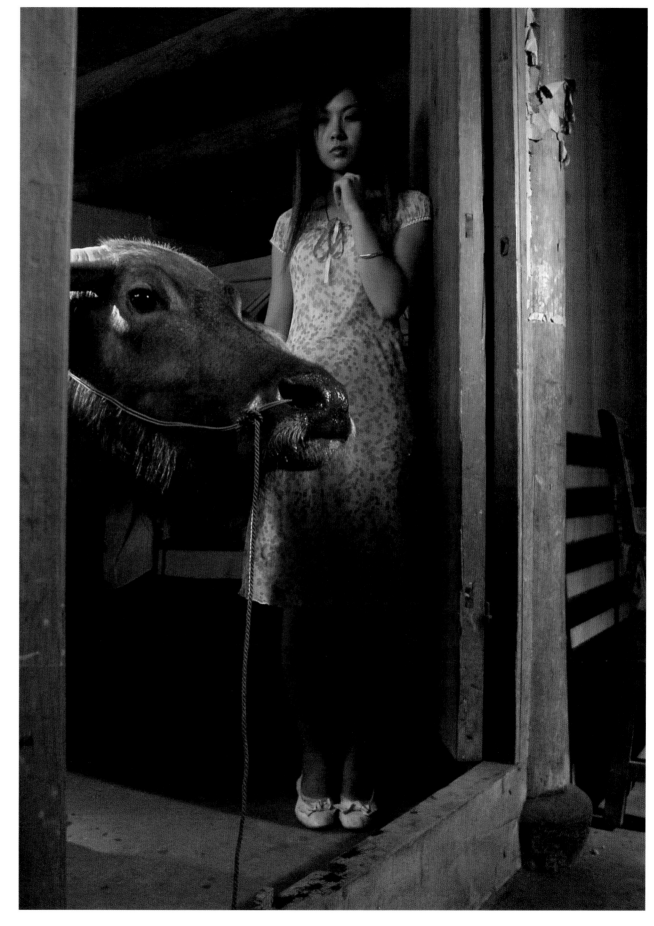

Zhulin qi xian 3 / Seven Intellectuals in Bamboo Forest, Part 3 (*I sette intellettuali della foresta di bambù, parte 3*), 2005-2006 (in corso di lavorazione)
FOTOGRAMMA

dalla realtà contingente: il bianco e nero sfumato delle immagini, gli abiti antiquati, l'assenza di scambi verbali.

Il film è caratterizzato da lenti movimenti di cinepresa. Scandito da rulli e fiati, l'accompagnamento musicale sottolinea la drammaticità di alcune inquadrature di paesaggio e gli intensi primi piani dei protagonisti. A tratti, ciascuno dei giovani diventa voce narrante. Poche e misurate parole, sospese tra ricordi appartenenti all'infanzia, inquietudini riguardo al presente e aspirazioni future, corrispondono al flusso di pensieri di ciascuno. Intenzionalmente privo di specificità, il momento descritto da Yang è difficilmente collocabile a livello storico, ponendo invece l'accento sul valore universale del percorso di ricerca intrapreso dal gruppo. "Questo film – dice l'artista - è atemporale. I protagonisti indossano abiti anni Quaranta, non dissimili da quelli degli intellettuali francesi che ricordo di aver visto fotografati sulle copertine dei libri. Il linguaggio che usano è invece il cinese contemporaneo. Voglio lasciare una certa ambiguità, perché ogni epoca ha i suoi giovani." La stessa vicenda cui fa diretto riferimento il titolo di Yang è sospesa tra storia e leggenda. Soggetto frequente dell'antica pittura cinese, la cosiddetta storia de *I sette saggi della foresta di bambù* veniva spesso commissionata per le sue valenze politiche, in quanto relativa a un gruppo di studiosi, artisti e poeti ribelli, che, secondo la tradizione rifiutarono gli insegnamenti confuciani, in base ai quali l'impegno pubblico permetteva il raggiungimento della virtù[15]. Scegliendo di non appartenere all'élite dei burocrati, questo gruppo di uomini preferì condurre vita ritirata. Ritenendo che la saggezza consistesse nel vivere a proprio piacimento, trascorrevano le loro giornate dedicandosi all'arte della conversazione, alla poesia, alla musica, apprezzando i piaceri del cibo e del vino.

Dopo la gita alla Montagna Gialla, nella seconda parte del progetto, girata nel 2004, sempre in bianco e nero, la scena si sposta all'interno di un appartamento cittadino. Ancora una volta, il film inizia con un'immagine metaforica, un nuovo ingresso nel mondo da parte di due dei protagonisti che vengono ripresi mentre si svegliano, con respiri affannosi, da un lungo sonno. All'interno della casa, ciascuno prosegue la propria indagine introspettiva. Amore e sesso, simbolici riti di passaggio da un'età all'altra, sono componenti importanti del percorso. Alternati da momenti di silenzio, alcuni dialoghi ritmano il trascorrere delle giornate. "Nella terza parte – riferisce l'artista a proposito del film in lavorazione – il gruppo va in campagna. Il viaggio si compie con un carro trainato da un bue. Come succede nelle fattorie, i giovani conducono una vita da contadini, coltivano la terra e si occupano degli animali, nei confronti dei quali sviluppano un sentimento. Nel tempo libero leggono; la loro giornata si alterna tra la lettura e le occupazioni tipiche della vita rurale. La vicenda include le storie d'amore che nascono e si svolgono in questo ambiente." "La vita in campagna – continua Yang – offre ai protagonisti esperienze che non conoscevano. La crudeltà della campagna è diversa da quella della città. Ad esempio, il bue con il quale hanno arato la terra, invecchia. Secondo la logica della vita rurale, non avendo più forze per lavorare viene ucciso. Nel film, questa scena è un momento nodale. Loro malgrado, i protagonisti acquistano una nuova consapevolezza, una diversa visione del mondo." Nelle intenzioni dell'artista, nella quarta parte della serie *I sette intellettuali* i giovani andranno a vivere su un'isola, per tornare infine in città. "Nell'immaginario comune – spiega – l'isola corrisponde a un modello di vita utopica, ed è per questo che lì voglio ambientare la quarta parte." Nel quinto film, che concluderà il progetto, avverrà il definitivo ritorno alla civiltà. "Il contesto – anticipa ancora l'artista – sarà una città, un luogo contemporaneo. L'atmosfera sarà positiva, in accordo con la vita libera e aperta che condurranno i protagonisti. Felici, i giovani non avranno alcuna memoria di quello che è successo prima, nel corso degli altri quattro film. La loro sarà una vita senza memoria, non ricorderanno niente delle esperienze fatte nei film precedenti."[16]

Anche se in corso di lavorazione, l'insieme della pentalogia ideata da Yang si preannuncia come un cruciale momento di analisi sulla Cina e sull'impatto che i radicali mutamenti in corso hanno sugli individui, sulla loro ricerca di un ruolo e di un'identità. "Lo facciamo per la Cina" ha affermato a proposito del lavoro svolto dalla generazione di artisti cinesi a cui appartiene[17]. Come altri artisti suoi coetanei, Yang Fudong ha scelto di vivere nella propria nazione, beneficiando di una rinnovata apertura culturale e contribuendo con il proprio lavoro alle trasformazioni in atto[18]. La coscienza di avere un ruolo da giocare è parte integrante della sua riflessione artistica. "Quello che un artista cerca di fare – dice – è di lavorare su se

15. I saggi erano Ruan Ji, Ji Kang, Shan Tao, Liu Ling, Ruan Yan, Xiang Xiu, Wang Rong. Per uno studio sulla rappresentazione pittorica del tema dei sette saggi si veda ad esempio E. Johnston Laing, *Neo-Taoism and the Seven Sages in the Bamboo Groove in Chinese Painting*, in "Artibus Asiae", vol. XXXVI, n. 1-2, New York, 1974.

16. Le anticipazioni a proposito degli sviluppi della trama vanno intese come tali e possono essere soggette a variazioni a discrezione dell'artista.

17. J. Perlez, *Casting a Fresh Eye on China With Computer, Not Ink Brush*, in "The New York Times", New York, 3 dicembre 2003. Testo pubblicato in inglese, traduzione italiana dell'autrice.

18. Al contrario di quanto accade oggi, negli anni Ottanta e Novanta molti artisti, tra cui Cai Guoqiang, Chen Zhen, Gu Wenda, Huang Young Ping, si sono trasferiti in Occidente. Tra i numerosi saggi e articoli dedicati all'argomento, si vedano per esempio Hou Hanru, *Departure Lounge Art. Chinese Artists Abroad*, in "Art and AsiaPacific", n. 2, Sydney, febbraio 1994, pp. 36-41; M. Bertagna, *Artistes Chinois 1979-2003. De la marginalisation à la reconnaissance locale / Chinese Artists 1979-2003*, in "Artpress", n. 290, Parigi, maggio 2003, pp. 19-24; Fei Dawei, *Voyage intérieur, à propos de l'art chinois à l'étranger / Inner Journey: Chinese Artist Abroad*, in "Artpress", n. 290, Parigi, maggio 2003, pp. 25-29.

19. L'opera è stata presentata in una versione provvisoria per la prima volta a Shanghai nel 2002, in occasione della mostra *Glad to Meet You: Fan Mingzhen & Fan Mingzhu*, collettiva incentrata sul tema del doppio.

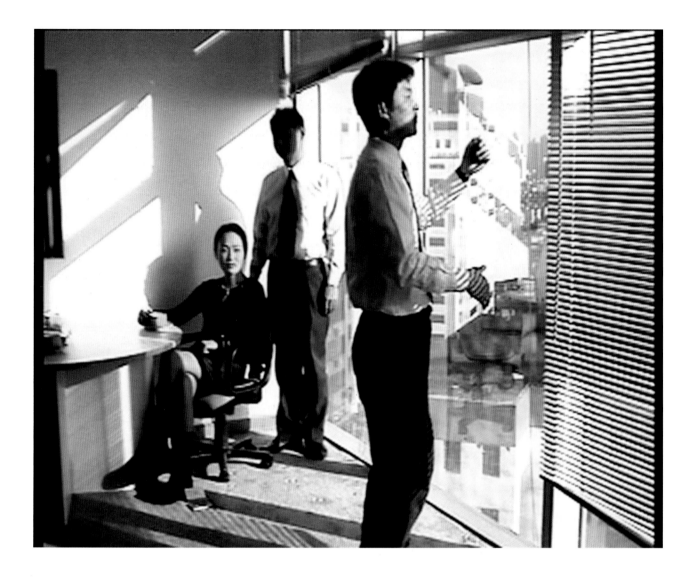

può essere letto come un'interpretazione della complessa situazione della Cina odierna, paese che nel corso di dieci anni ha subito mutamenti che la cultura occidentale ha metabolizzato in cinquanta. In questo senso, le opere di Yang sollevano anche importanti questioni riguardo al rapporto con la storia recente. "Molti giovani, intendo soprattutto la generazione successiva alla mia – dice – per prima cosa non tengono in alcuna considerazione il passato. Inoltre, non hanno neanche bisogno di dimenticarlo, in quanto non lo conoscono."

In disaccordo con questo oblio, nelle opere di Yang Fudong sono presenti figure della tradizione ed elementi di saggezza popolare. È questo il caso di *Jiaer de shengkou* / *Jiaer's Livestock* (*Il bestiame di Jiaer*), 2002-2005 e *Dengdai she de suxing* / *Waiting for the Snake to Wake Up* (*Aspettando il risveglio del serpente*), 2005, tra le sue più recenti video installazioni. Girato nel 2002, *Il bestiame di Jiaer* è stato montato dall'artista nella sua forma definitiva in occasione della mostra al Castello di Rivoli[19]. L'installazione coinvolge due spazi comunicanti; all'interno di ciascuno viene proiettato un video. Contesto e personaggi dei due video sono identici: tra i lussureggianti campi di tè del sud della Cina, arriva un uomo di città, forse uno studioso in fuga. Stanco e disorientato, l'uomo è accompagnato soltanto da una pesante valigia; nel frattempo un raccoglitore di tè è al lavoro, così come un contadino e un suo compare un po' folle. Da un video all'altro ciò che cambia è invece l'intreccio della trama, che ha sviluppi diversi. Nel video proiettato nel primo spazio il contadino assale l'uomo di città, annegandolo nel ruscello dove si stava lavando. Con la complicità dell'altro contadino, seppellisce il corpo del nuovo arrivato, ma i due complici litigano e si ammazzano a vicenda. Il raccoglitore di tè prende quindi possesso della valigia e del suo contenuto. Nel secondo video, all'opposto, i due contadini salvano l'uomo di città, scaldandolo e nutrendolo. Ingrato, egli li uccide. La duplice narrazione messa in scena da Yang affonda le sue radici in due racconti popolari cinesi. "La storia di due insetti e un passerotto è la fonte del primo video: una mantide insegue una cicala, ma non si accorge dell'uccellino, che a sua volta in agguato, è pronto a mangiarla. La morale – continua Yang – è che dietro è sempre in agguato qualcuno di più grosso. La fonte del secondo video è invece la storia di un contadino e di un serpente: d'in-

stesso e quindi diligentemente, con attenzione, anche con fatica, affinché il suo lavoro possa avere qualche effetto. Secondo me, quello che accade oggi rispetto alla società è il grande cambiamento che si vede e si percepisce in varie forme. Questa trasformazione riguarda l'atteggiamento mentale delle persone, mutamenti nel modo di pensare e nell'ideologia. Entrano in gioco numerosi fattori che in primo luogo concernono l'indebolimento dei valori tradizionali e anche di quanto semplicemente rappresenta la tradizione. In questo senso c'è una perdita. Al tempo stesso, il nuovo che si afferma, è talvolta una sorta di esistenza fine a se stessa, pressoché priva di significato. Quello che si perde è anche l'idea del vivere insieme, di un progredire collettivo per cercare di vivere in un modo migliore." Risulta chiaro che il forte contrasto tra dettagli contemporanei e sospensione atemporale, talvolta presenti in una stessa opera,

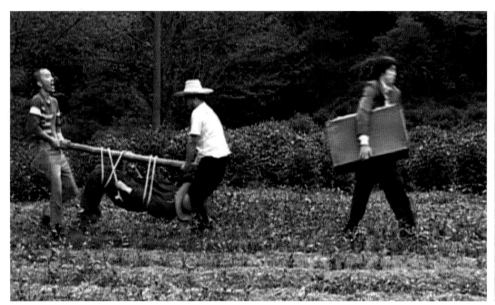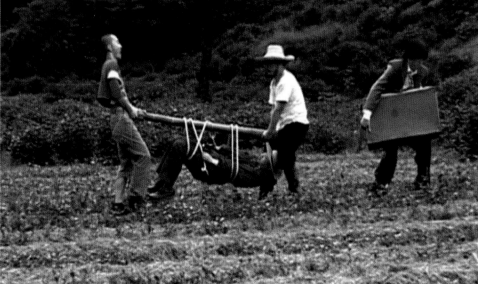

verno l'uomo trova l'animale pressoché assiderato dal freddo. Per ripararlo, lo stringe a sé sotto gli abiti e così lo salva. In cambio, una volta risvegliatosi, il serpente lo ringrazia con un morso letale."

In forme non dissimili, anche nella cultura occidentale, a partire da Esopo, sono presenti gli intrecci e il significato morale di entrambe le storie. "Ho messo in scena due versioni differenti di storie analoghe" dice Yang. "Ci potrebbero essere tante altre versioni possibili. È un po' come quando si sale una strada e poi si aprono tante direzioni: a seconda della strada scelta, succederanno cose diverse. Un altro modo di interpretare l'opera è che una medesima realtà può avere due versioni. A scuola mi avevano insegnato che una stessa persona non può contemporaneamente entrare in due fiumi diversi, con un piede in un fiume e un piede nell'altro. Ciò significa che anche nella vita una soluzione esclude l'altra."

Può essere necessario vedere più volte ciascuna delle due versioni prima di percepire appieno il filo degli avvenimenti narrati, privi di dialoghi e cadenzati soltanto da rumori ambientali e dall'improvviso urlo di uno dei contadini. L'opera è installata in modo da solleticare le aspettative del pubblico, provocando un lieve disorientamento dovuto innanzi tutto alla duplicazione dello spazio espositivo, apparentemente ripetuto in forme identiche. Ciascuna delle due sale, oltre alla proiezione, ospita infatti una teca con una valigia, analoga a quella ripresa nei video. A sua volta, ciascuna valigia contiene più monitor che, a ciclo

continuo, trasmettono ulteriori immagini delle vicende narrate. Nelle due proiezioni, molte inquadrature sono simili, o addirittura identiche, ma scegliere di seguire una delle due vicende esclude la possibilità di vedere l'altra. Infine, nei titoli di coda che chiudono entrambe le versioni, i quattro personaggi, ridendo, si scambiano alternativamente i ruoli della vittima e del fortunato possessore della valigia. Impossibile non porsi interrogativi riguardo alla sequenza e alla logica dei fatti osservati. Intenzionalmente ambigua, l'installazione *Il bestiame di Jiaer* è un'indagine sull'idea di narrazione e approfondisce il gusto della frammentazione in molteplici piani di lettura già presente in precedenti opere di Yang.

Anche *Aspettando il risveglio del serpente* mette in scena una compresenza di più piani narrativi. L'installazione si articola in una doppia video proiezione circondata da otto schermi al plasma. Ideata per gli spazi del Castello di Rivoli, l'opera è la storia di un giovane soldato, probabilmente un disertore, e descrive alcuni momenti della sua lotta per la sopravvivenza. Un plasma trasmette sequenze dell'uomo bendato e legato in sella a un cavallo, trasportato contro la propria volontà, contemporaneamente un altro schermo reca la sua immagine mentre, alla disperata ricerca di acqua o cibo, tenta di rompere la superficie gelata di un lago. Ancora, il soldato cammina nella steppa, oppure speranzoso, scruta l'orizzonte aggrappato a un albero. In altre inquadrature il giovane osserva di nascosto un corteo funebre. Le immagini al centro della sala contrap-

JIAER DE SHENGKOU / JIAER'S LIVESTOCK (IL BESTIAME DI JIAER), 2002-2005
IMMAGINI DA VIDEO

16

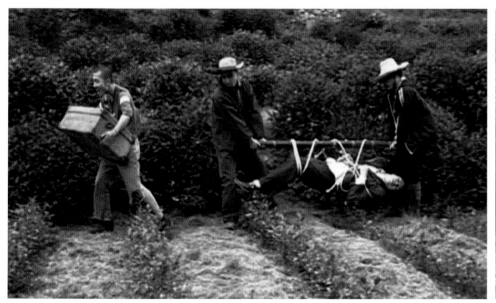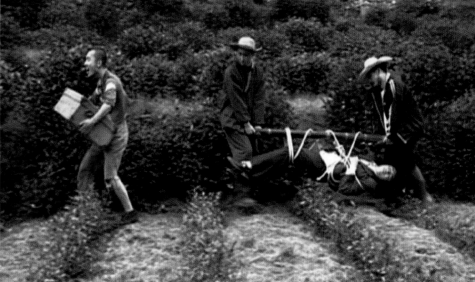

pongono una scena notturna e una diurna. Se da una parte l'uomo di notte si scalda al fuoco e si nutre di cacciagione, dall'altra, sfinito, il giovane è ripreso mentre si inginocchia per poi accasciarsi sul ghiaccio. La sua pelle ha il colore livido della morte.

Insieme al soldato, l'altro grande protagonista dell'opera è il paesaggio, esaminato con inquadrature di respiro cinematografico. Le immagini abbracciano la desolazione della steppa e convogliano il gelo del sole invernale, mentre la colonna musicale, scritta dal compositore Wang Wen Wei, scandisce l'emotività di alcuni momenti. Come spesso accade nelle opere di Yang, le azioni hanno lo stesso peso delle inazioni, perché è nei momenti di apparente stasi che è più intenso l'approfondimento psicologico del personaggio.

Ancora una volta, fondamentale è la dimensione temporale che attraverso dettagli della vicenda, montaggio e tipologia di installazione l'artista ha sviluppato per l'opera. Difficile definire l'esatto contesto nel quale si svolge la storia. L'impressione è quella di una sorta di presente storico, un tempo appartenente a un racconto già sentito, ma destinato a ripetersi secondo una ciclicità ineluttabile. Straniero in una terra ostile, il soldato non articola alcuna parola né suono: come nella prima performance di Yang l'unica dimensione verbale possibile è quella del silenzio. Nella sua alternanza di ottimismo e tragicità l'odissea del soldato è degna di un grande romanzo, ma risulta evidente che l'artista non pone l'accento su un esito specifico, positivo o negativo della vicenda. Piuttosto, in questa, come nella maggior parte delle opere precedentemente discusse, Yang esprime il suo metodo di ricerca di una verità poetica che, attraverso la negazione della logica e privilegiando invece l'estraniazione e la distanza, trasmette la complessità della sua relazione con il mondo reale.

YANG FUDONG: THE FOREIGNER AND THE SEARCH FOR POETIC TRUTH

Marcella Beccaria

"Thus, between two languages, your realm is silence. By dint of saying things in various ways, one just as trite as the other, just as approximate, one ends up no longer saying them."[1] According to Julia Kristeva, the foreigner who is separated from his or her country of origin is squeezed, as if in a vice, between two languages, and ultimately encounters a world devoid of communication, inhabited only by silence. But as Kristeva understands it, the foreigner inhabits every human being, and the encounter with the other, or rather, with the enigma of one's true self, presents the same difficulties as an encounter with an unfamiliar land.

One of Yang Fudong's first pieces was a performance during which he forced himself to forego all oral communication for three months. A strenuous exercise in self-limitation, the work emerged from a desire to engage in new forms of art, and was made in 1993, while Yang was studying painting, his primary focus at the time. "For me," he recalls, "it was an experience of personal as well as artistic growth. In three months you realize how much things change around you and you have a chance to adapt your personality, your inner state, to those changes, including the way others see and feel."[2] This act of negation was entitled *Nage difang / Elsewhere*, indicating the search for a place, another dimension, an introspective journey. If *Elsewhere* can be understood as an introduction to the artist's subsequent works, his return from this symbolic voyage brought with it a certain distance, and a new encounter, or clash, with reality.

The protagonists in Yang's later films, videos, and photographs share a subtle existential discomfort and a difficult relationship with reality. Men and women in their twenties and thirties, they belong to an age-group that is still shouldering the burden of choosing and defining its future. The setting that contextualizes their actions is China, sometimes poetically transfigured by the artist into a place outside time, on other occasions recognizable as contemporary China, the new economic giant that has recently entered the global culture of consumerism.

Born in Beijing, Yang majored in painting at the Academy of Fine Arts in Hangzhou, now recognized as one of the best schools in the country for multimedia technologies.[3] Self-taught as a filmmaker, in 1997 he began shooting his first film, *Mosheng tiantang / An Estranged Paradise*; after moving to Shanghai in 1998, he completed it in 2002.[4] *An Estranged Paradise* is set in Hangzhou, a city that has long been a source of inspiration for painters and poets, often described in Chinese culture as "paradise" because of its wealth of picturesque settings.[5] Blind to such beauty, Zhu Zi, the main protagonist, idles away his days, despite the attentions of his fiancée and his other young female friends. Afflicted by constant fatigue, he attempts to find out the origin of his malaise. Numerous visits to the hospital offer no help and the doctors fail to diagnose any illness. From his behavior, it emerges that he is suffering from a paralyzing boredom, an existential melancholy that estranges him from the world and prevents him from maintaining any true relationship with everyday existence. His inactivity contrasts with the fleeting view of another man who appears intermittently, howling and restlessly roaming about. While this man's ragings suggest that he may be insane, unlike Zhu Zi he is at least capable of expressing his reactions to life.

1. J. Kristeva, *Strangers to Ourselves*, English translation by Leon S. Roudiez (New York: Columbia University Press, 1991), p. 15.
2. Yang Fudong, in conversation with the author. This conversation began in Turin on November 18, 2004, and continued throughout 2005, in Paris (February 1 and 2), Vienna (February 22 and 23), Amsterdam (September 28 and 29), and in particular in Rivoli (May 17–21), during the period prior to the preparation of his exhibition at Castello di Rivoli. Unless otherwise indicated, quotations from the artist refer to this ongoing dialogue. Simultaneous translations (Chinese/Italian or English) were made by Elena Pollachi, Beatrice Wang-Coslick, Wolfgang Popp, and Stefania Rabaioli. Beatrice Wang-Coslick (Marian Goodman Gallery, New York) also assisted with the exchange of correspondence related to the preparation of the exhibition.
3. The China National Academy of Art, formerly known as the Zhejiang Academy of Fine Arts, was founded as the first institution devoted to both art and design. In May 2001 the New Media Center was established, in preparation for the New Media Arts Department, which was officially opened in June 2003.

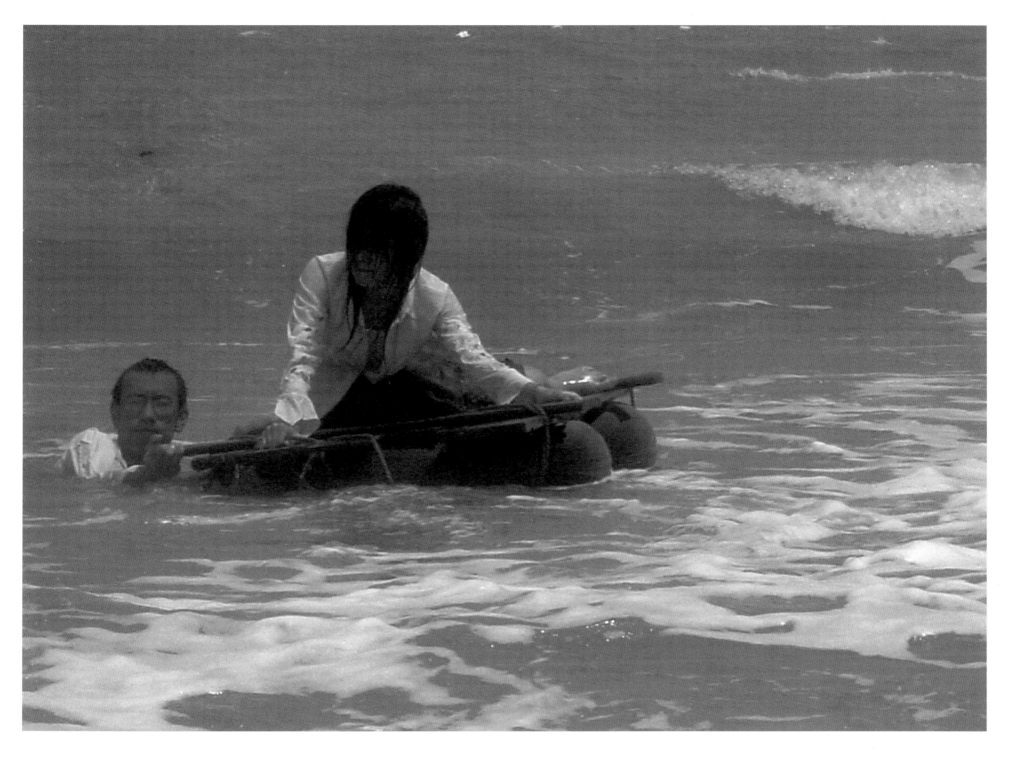

Dominated by long takes and a painterly aesthetic – a lesson on the compositional principles of Chinese painting functions as a prologue – the film is shot in black and white and is characterized by soft lighting, an effect that the artist also adopts in subsequent films.[6] Looking back over his work, Yang cites the possible stylistic influence of Chinese cinema from the 1940s, films such as *Baqianli lu yun he / Moon and Clouds Over the Eight-Thousand-Mile Road* (1947) by Shi Dongshan,

Wuya yu maque / Crow and Sparrow (1949) by Zheng Junli, or Fei Mu's *Xiao chen zhi chun / Spring Time in a Small Town* (1948), one of his favorite movies.[7] *An Estranged Paradise* also seems to reveal interesting correspondences with French *Nouvelle Vague* cinema of the 1960s, but the artist claims that this is an indirect coincidence, due to his recollection of brief fragments of these films, or to memories of reviews he read about films he only imagined.[8]

19

4. The first draft of the screenplay, completed in November 1996, was entitled *Buxing bei moshengren yanzhong / Unfortunately Predicted by Strangers*. The artist decided that the title was too pretentious and changed it to *Mosheng tiantang / An Estranged Paradise*, in homage to the city of Hangzhou. After shooting the film in 1997, economic difficulties forced Yang to suspend work on it until 2001, when he worked on the post-production, with financial backing from Documenta, Kassel, following the invitation to participate in the eleventh edition.

5. Two of China's most celebrated poets, Bai Juyi and Su Shi, were frequently inspired by the city and its lake. Marco Polo, at the time of his visit in the late 13th century, was also charmed by the city, which went by the name Quinsai (Kinsai). Struck by the city's grandeur, paved streets, its canals and over 12,000 stone bridges, beneath which large freighters passed, he devoted numerous pages to its description in chapter 148 of his *Travels*, calling it "the noblest city in the world and the finest."

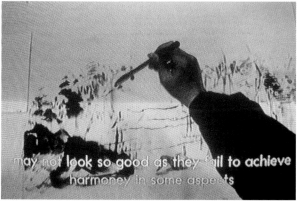

Mi / Honey, 2003
VIDEO STILL

Mosheng tiantang / An Estranged Paradise, 1997-2002
FILM STILLS

An expression of a human condition that has been labeled 'ennui' or 'spleen' by Western writers from Baudelaire to Flaubert, Svevo and Sartre, *An Estranged Paradise* is not autobiographical and yet is tied to the artist's personal experience. "What I wrote in the screenplay," Yang says, "is based on the feeling I seemed to see in the people who were around me during the period I spent in Hangzhou. They were people with whom I had studied and who, about to finish their studies, found themselves facing real life and therefore having to decide what to do, whether to work their entire lives or do something else. Suddenly it seemed that, confronted with reality, they might abandon the grand schemes they'd had before." "The protagonist Zhu Zhi," he continues, "represents precisely this aspect that I saw in my young contemporaries – this incapacity to bring things to resolution, to act, to create something."

The series of photographs *Bie danxin, hui hao qilai de / Don't Worry, It Will Be Better...* and *Diyi ge zhishi fenzi / The First Intellectual*, both made in 2000, represent two subsequent expressions of this theme. They demonstrate an abrupt shift from the rarified atmosphere of *An Estranged Paradise*, but Yang's work has always been characterized by his ability to employ different styles, bringing out the distinctive qualities of the medium employed. Both series make direct allusion to the language of advertising. In *Don't Worry, It Will Be Better ...* four young men and a woman are photographed inside a high-rise building apartment. Good-looking and elegant, they seem to embody the new, affluent middle class that is currently driving the heated Chinese economy. However, positioned against a red background, the short English text that titles the series introduces a dissonant element. The expression of an idea that would otherwise have remained hidden behind the subjects' careful manners and behavior, the phrase expresses a sense of uneasiness and becomes a commentary on the present moment portrayed in each image. In one picture in the series, the group looks down from the apartment, surveying the city below. Deliberately omitted from the field of the image, but potentially reflected in the young people's eyes, one can imagine the aggressive verticality of Shanghai's new skyscrapers, the cacophony of the construction sites, and the intense activity of a city in a state of constant growth.

The difficult relationship with the city is also the subtext of the triptych *The First Intellectual*. According to the artist, "The protagonist of this work is a man who has been assaulted." The series describes different moments in the defensive action taken by the wounded office worker, who is attempting to hurl a brick at his attacker. Shanghai is seen in the background; it is not described in detail but is present nevertheless, while the aggressor remains unseen. "The protagonist would like to fight back," says Yang, "but there is no target for him to strike." Lost in the very society that has shaped him, the man stands in the middle of a road, alone and distraught.

"I feel like a foreigner in Shanghai and it's as if I'm trying to get things happening in a context where there are political pressures that might get in the way. Like all of us, I'm a bit like that 'first intellectual': one wants to accomplish big things, but in the end it doesn't happen. Every educated Chinese person is very ambitious, and obviously there are obstacles coming either from society or from inside oneself ... [The 'first intellectual'] doesn't know if the problem stems from him or society."[9] Yang has often talked about his complex relationship with the city in which he has chosen to live, expressing his alienation from the urban context, observing that his uneasiness also seems palpable in many of his fellow citizens. "The feeling of the city," he notes with regard to Shanghai, "depends on all of these people living in their own dream."[10] This is a city that has perhaps grown more rapidly in the last decade than anywhere else in the world. In a celebrated speech to the nation, in 1992, Deng Xiaoping described Shanghai as a laboratory for launching China into the new millennium. A city open to consumerism, it is the place where China is developing its own capitalistic model, mirrored in the expanse of futuristic skyscrapers that distinguish the Pudong area. The current population of nine million inhabitants is destined to grow, as is the middle class, the white-collar segment that makes up a significant portion of the city's labor force.

In the video *Chengshi zhi guang / City Light* (2000), Yang turns his attention to this new social class, creating a portrait marked by surreal irony. Punctuated by the sound of light music, the video features two white-collar office workers, clones of each other, or perhaps two halves of the same man. In a

number of different settings – against the backdrop of the city, in an apartment, in a high-rise office – the two walk about, chase each other, pass an umbrella back and forth, or dance. This is their day, probably preceded and followed by other identical days. Their actions, occasionally devoid of logic, almost comical, and suspended between dream and nightmare, seem to play out the psychological influence that the urban context exerts on its inhabitants, the schizophrenia that might afflict individuals. In the penultimate scene of the video one of the two men takes symbolic aim with his pistol. Edited to create the effect of an abrupt juxtaposition, the next scene shows one of the city's numerous, noisy construction sites.

Fragmented editing and a predilection for non-linear narrative are recurrent elements in Yang's films and videos. These technical choices correspond to his aim to develop works that are open to various interpretations. In *An Estranged Paradise*, for example, he follows a shot of Zhu Zi about to plunge into a river with an image of him training in a swimming pool. Thoughts and fantasies cannot be distinguished from reality: does Zhu Zi awaken from his lethargy and take the plunge outdoors, or is he only dreaming of recovering his lost courage, preferring, instead, the security of the swimming pool? "To me," the artist observes, "there are no finished films. I made this first film exactly as I conceived it. The ending leaves open many possible directions."

In the film *Houfang – hei, tian liang le! / Backyard. Hey, Sun Is Rising!* (2001), four men dressed in the uniform of the Cultural Revolution seem to be engaged in battle exercises, perhaps not unlike those seen by the artist during his childhood, whose father was a soldier. However, the exaggerated gestures of the group serve no recognizable purpose and are apparently devoid of meaning. The men seem to be left over from another era, characters from a comic-strip set in the past.

The same enigmatic quality is found in the video *Mi / Honey* (2001), where the female protagonist stages multiple identities through continuous changes of clothing. Around her, a group of men gather, play cards, and smoke, weaving a conspiracy that is never revealed. Yang seems to be quoting sequences from detective films, or from TV series, and, like characters in a video game, the protagonists of these works are obliged

to act, but seem unable to reflect on those actions.

In certain works, Yang exploits the potential of electronic media, multiplying his video installations on several channels. In works such as *Jinwan de yueliang / Tonight Moon* (2000) or *Su Xiaoxiao* (2001), viewers are saturated in an experience that is visual, auditory, and almost tactile. In *Tonight Moon* the artist recreates, across thirty-one channels, the experience of an oriental garden, heightening the contrast between the luxuriant vegetation and a cast of men dressed in business suits. The presence of many narrative planes reflects the artist's search for multiple meanings, for a positive ambiguity intended to stimulate various interpretive levels.[11]

These open musings on contemporary China pose numerous questions, without offering the banal certainty of answers. "It seems as if the younger generation has lost its ideals. I try not to make judgments about it, but in my work I go in search of what is left of them," Yang has stated.[12] Like an epic saga, the project *Zhulin qi xian / Seven Intellectuals in Bamboo Forest*, sets out to investigate the anxieties of a new generation through a series of five discrete films.[13] "The idea of the project," the artist says, "emerged between 2001 and 2002. I wanted to set my story in the contemporary world and I wanted the protagonists to be young. My intention was to give expression to their thoughts, their feelings, to try to understand their expectations for the future."

The first part, completed in 2003, is located on the Yellow Mountain (Huang Shan), a well-known site in Chinese painting and a popular tourist destination today. Enveloped in mist, the place described by Yang is a mysterious land, and its landscape of rocks, trees, vistas, and cliffs seems to be in a state of constant transition, following a tradition of classical Chinese art. In non-linear fashion, the film describes the ascent of the mountain by a group of young people, two women and five men. In the prologue, the figures are seen nude, striking iconic poses, seated on the rocks. Their nudity, an element that has no place in the Chinese pictorial tradition, can be interpreted as a new beginning, a moment of spiritual rebirth and purification.[14] Other elements in the film – the black and white blurry images, the outdated outfits, the absence of verbal exchanges – combine to emphasize the idea of detachment from reality.

6. *An Estranged Paradise* was shot on film that had expired four years earlier, but which the artist decided to use anyway. This resulted in many blurred scenes, but the artist has deliberately pursued similar effects in the other black and white films he has made since.

7. See Zhang Yaxuan, "An Interview with Yang Fudong: The Uncertain Feeling. *An Estranged Paradise*," interview, in *Yishu. Journal of Contemporary Chinese Art* (Taipei: Vol. 3, no. 3, Fall, 2004), p. 91.

8. "Regarding cinematographic influences," Yang has said in conversation with the author, "Until then I had seen truly very little European cinema. I would say that I almost knew nothing about it. Instead, possible influences might be found in Chinese cinema. At the time it was difficult to see films that were not Chinese. In reality, when I began shooting, I didn't ever even think about which filmmakers I should be studying or referencing. Now, when I look at this film again, I continue to have conflicting impressions. Sometimes I see it and appreciate it, other times I seem particularly aware of the technical problems."

9. H. U. Obrist, "Yang Fudong en conversation avec Hans Ulrich Obrist / Yang Fudong in Conversation with Hans Ulrich Obrist," in H. U. Obrist, V. Rehberg (eds.), *Camera* (Paris: Musée d'Art moderne de la Ville de Paris, 2003), p. 54.

10. Statement issued by Yang Fudong on the occasion of his exhibition at The Moore Space, Miami, which opened December 4, 2003.

11. According to Hou Hanru, a different trend is becoming common in China: "Chinese society today, with its long history of materialism, pragmatism and revolution, tends to erase all complexity and multi-layered meaning in public discourse and in culture in general. The superficial, direct and one-dimensional are replacing depth of thought. [...] Self-reflection, twisted meaning, and doubt risk be-

Su Xiaoxiao, 2001
INSTALLATION VIEW

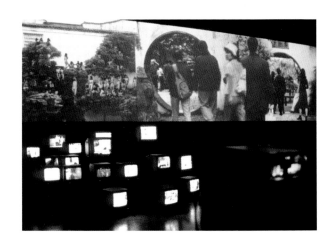

coming political crimes." Hou Hanru, "A Naked City. Cura-torial Notes Around the 2000 Shanghai Biennale," in *Art AsiaPacific* (Sydney: no. 31, Winter, 2001), p. 61.

12. S. du Bois, "Chinatussen twee generaties / Yang Fudong: China Between Two Generations," in *Stedelijk Museum Bulletin* (Amsterdam: Stedelijk Museum, nos. 4-5, September), p. 82.

13. At the time of writing, Yang, having completed the first two films, was working on the third film. The fourth and fifth parts are still at planning stage.

14. It is interesting to note that, unlike in Western tradi-tion, the nude does not play a role in Chinese art history. According to François Jullien, classical Chinese thought favors the idea of transformation and transition from one stage to another, whereas Greek philosophy favors form. The nude, as a tangible expression of form, is therefore absent from Chinese art, while it is dominant in Greek art and the resulting Western tradition. See F. Jullien, *De l'essence ou du nu* (Paris: Seuil, 2000).

15. The wise men were Ruan Ji, Ji Kang, Shan Tao, Liu Ling, Ruan Yan, Xiang Xiu, and Wang Rong. For a study on the pictorial representation of the subject of the sev-en wise men, see, for example, E. Johnston Laing, "Neo-Taoism and the 'Seven Sages in the Bamboo Groove in Chinese Painting'," in *Artibus Asiae* (New York: Vol. XXXVI, nos. 1-2, 1974).

Jinwan de yueliang / Tonight Moon, 2000
VIDEO STILLS

The film is characterized by the camera's slow movements. Made up of drum beats and breaths, the musical accompaniment under-lines the drama of certain shots of the land-scape or the intense close-ups of the protag-onists. By turns, each of the young people becomes the narrator. Their sparse and care-fully measured words alternate between childhood memories, anxiety about the pres-ent, and future aspirations. Intentionally lack-ing in specificity, the moment described by Yang is difficult to place historically; instead there is a stress on the universal value of the quest undertaken by the group. "This film," says Yang, "is atemporal. The protagonists wear clothes from the 1940s, a bit like certain photos of French intellectuals that I remem-ber having seen on book covers. But the lan-guage they use is contemporary Chinese. I want to leave a certain ambiguity, since every era has its young people."

The event to which Yang's title directly refers is also suspended between history and leg-end. Because of its political implications, the story known as the "Seven Wise Men in a Bamboo Forest" was a frequent subject in ancient Chinese painting. It focuses on a group of scholars, rebellious artists and po-ets, who, according to tradition, rejected the lessons of Confucianism, which taught that public commitment brought the attainment of virtue.[15] Choosing not to belong to the bu-reaucratic elite, this group of sages preferred to lead a life of seclusion. They believed that wisdom could only be achieved by living a life of their own devising, and devoted them-selves to the art of conversation, to poetry and music, and to an appreciation of the pleasures of food and wine.

After the excursion to Yellow Mountain, in the second part of Yang's film, completed in 2004 and again shot in black and white, the scene shifts to the interior of an urban apart-ment. Once again, the film begins with a metaphorical image, a new entry into the world by two of the protagonists, who are filmed as they awake, breathless, from a long sleep. Inside the house, each follows his or her own introspective quest. Love and sex, symbolic rites of passage, are important components of the journey. Alternating with moments of silence, dialogue between the characters punctuates the passing of the days.

"In the third part," the artist explains, refer-ring to the film on which he is currently work-ing, "the group leaves for the countryside. The trip is made in an ox-drawn cart. In the country, the young people live as peasants; they cultivate the land and tend the animals, for which they develop some feeling. In their free time they read. Their days alternate be-tween reading and the typical concerns of ru-

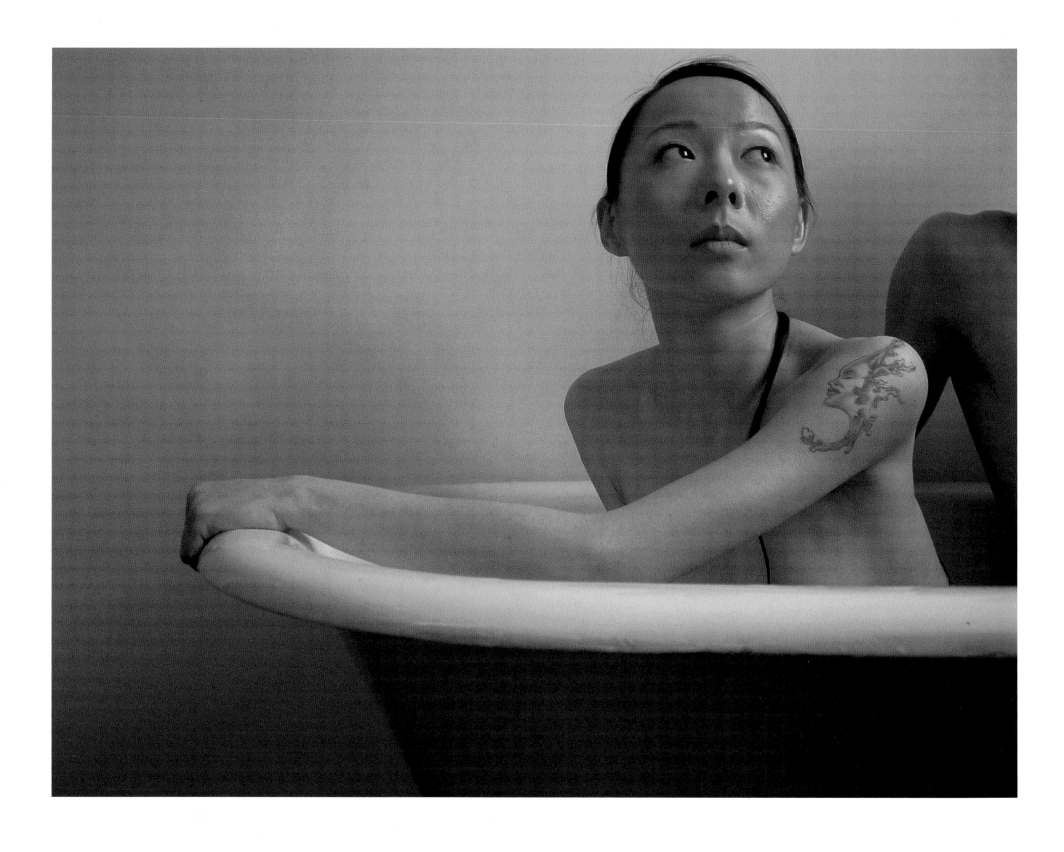

16. Statements regarding plot developments should be understood as ideas in progress and are subject to change, at the artist's discretion.

17. J. Perlez, "Casting a Fresh Eye on China With Computer, Not Ink Brush," in *The New York Times* (New York: December 3, 2003).

18. Unlike today, in the 1980s and 1990s many artists, including Cai Guoqiang, Chen Zhen, Gu Wenda, and Huang Young Ping, moved to the West. Of the many essays and articles on this subject, see, for example, Hou Hanru, "Departure Lounge Art, Chinese Artists Abroad," in *Art and AsiaPacific* (later *Art AsiaPacific*) (Sydney: no. 2, February, 1994), pp. 36-41; M. Bertagna, "Artistes Chinois 1979-2003. De la marginalization à la reconnaissance locale / Chinese Artists 1979-2003," in *Artpress* (Paris: no. 290, May, 2003), pp. 19-24; Fei Dawei, "Voyage intérieur, à propos de l'art chinois à l'étranger / Inner Journey: Chinese Artist Abroad," in *Artpress* (Paris: no. 290, May, 2003), pp. 25-29.

19. A provisional version of the work was first shown in Shanghai in 2002, on the occasion of the exhibition *Glad to Meet You: Fan Mingzhen & Fan Mingzhu*, a group show organized around the theme of the double.

Zhulin qi xian 2 / Seven Intellectuals in Bamboo Forest, Part 2, 2004
FILM STILL

ral life. Love stories also emerge and unfold within this context." "Country life," Yang continues, "offers the protagonists new experiences. The cruelty of the countryside is different from that of the city. For example, the ox they use to till the fields grows old. According to the logic of rural life, when an animal no longer has the strength to work, it is killed. This scene is a crucial moment in the film. Against their will, the protagonists acquire a new awareness, a different view of the rural world."

In the fourth part of the film, Yang plans for the young people to go to live on an island, before finally returning to the city. "In the common imagination," he explains, "the island corresponds to a model of utopian life, and this is why I want to set the fourth part there." The fifth film, concluding the series, will feature a return to civilization. Yang anticipates that "the context will be a city, a contemporary place. The atmosphere will be positive, in keeping with the free and open life that the protagonists will lead. Happy, the young people will have no memory of what happened before, over the course of the four other films. Theirs will be a life without memory; they will recall nothing of the experiences undergone in the four previous episodes."[16]

Although it is still being worked on, the five-part film project is potentially a crucial analysis of today's China and the impact that the radical changes taking place there is having on individuals, and on their search for a role and an identity. "We are doing it for China," Yang has said.[17] He belongs to the generation of artists who have chosen to remain in their country as opposed to moving to the West, benefiting from a new cultural openness and contributing with their work to the transformations that are taking place there.[18] An awareness that he has a role to play in this process is an integral part of his artistic approach. "What an artist tries to do," he says, "is to look within himself and work diligently, carefully, even laboriously, so that his art might have some effect. To me, the great change that is happening today in society can be seen and perceived in various forms. This transformation relates to people's mental attitude, the many changes in their way of thinking and their ideology. Numerous factors come into play, which concern the loss of traditional values and even the concept of tradition. In this sense there is a loss. At the

same time, the arrival and assertion of the new sometimes creates a sort of selfish existence, an existence that doesn't have much meaning. What is lost is the idea of living together, a collective search for a better way of life."

It is clear that the strong contrast between the contemporary context and the atemporal suspension that characterizes Yang's works can be seen as a representation of contemporary China, a country that over the last ten years has undergone changes that Western culture took fifty years to metabolize. Thus Yang's works also raise important issues about the complex relationship with the recent past. "Many young people – I'm referring above all to the generation subsequent to mine – don't take the past into consideration at all", he says. "They don't even need to forget it, since they didn't know it in the first place."

At odds with this sense of oblivion, Yang's works contain allusions to figures from Chinese tradition, mingled with elements of popular wisdom. These characterize works such as *Jiaer de shengkou / Jiaer's Livestock* (2002-2005) and *Dengdai she de suxing / Waiting for the Snake to Wake Up* (2005), two of his more recent video installations. Shot in 2002, *Jiaer's Livestock* has been re-edited by the artist for the Castello di Rivoli exhibition, where it is also installed in a new way.[19] The installation takes place in two connecting spaces, in each of which is a video projection. The context and characters in the two videos are identical: amid the lush tea fields of southern China, a man, perhaps a scholar on the run, arrives from the city. Tired and disoriented, he carries only a heavy suitcase. Meanwhile, a tea picker is shown at work, along with a peasant and his slightly insane comrade. But from here on, the plot of each video develops differently. In the video projected in the first space, the peasant assaults the city man, drowning him in the stream where he washes. With the help of the other peasant, he buries the man's body, but an argument breaks out between the two, resulting in both their deaths. The tea picker gets possession of the suitcase and its contents. In the second video, the two peasants look after the city man, providing him with food and warmth. Ungrateful, the man kills them.

This double story is rooted in two popular Chinese tales. "The story of two insects and a

little sparrow is the source of the first video," says Yang. "A mantis stalks a cicada, but doesn't notice a little bird, waiting in ambush, ready to eat it. The moral is that there is always someone bigger than you. The source of the second video is the story of a peasant and a snake: during the winter the man comes upon the animal, nearly frozen to death. To shelter it from the cold, he clasps it close to his chest, under his clothing, thus saving its life. In return, once it awakens from its torpor, the snake repays him with a lethal bite." Western culture has tales that are similar in terms of plot and moral significance, such as Aesop's Fables.

"I've staged two different versions of the same story," Yang says. "There could be numerous other possible versions. It's a bit like when one takes a road that opens up in many different directions; depending on the road chosen, different things will occur. Another way of interpreting the work is that the same reality can have two versions. At school they taught me that the same person cannot simultaneously enter two different rivers, with one foot in one river and one in the other. This means that in life too, one solution excludes another."

It is necessary to watch each of the two versions several times before fully understanding the sequence of the narrated events, which are without dialogue and punctuated only by ambient noise or the sudden cry of one of the characters. The work is installed in a way that disorientates the public's expectations, since the duplication of the exhibition space leads viewers to believe that the videos will be identical. In addition to the projections, in each of the two rooms is a display case containing a suitcase, identical to the one that appears in the videos. In turn, inside each suitcase are several monitors, which transmit, in a continuous loop, other fragments of the stories. In the two projections themselves, many frames are similar, if not identical, but choosing to follow one of the two stories excludes the possibility of simultaneously watching the other. And it is impossible not to question the sequence and logic of the facts. Finally, over the credits at the end of both versions, the four characters laughingly swap roles. *Jiaer's Livestock* is thus above all an investigation into the idea of narrative, the fragmentation of multiple levels of interpretation, imbued with the positive value of ambiguous meaning.

Waiting for the Snake to Wake Up, also features simultaneous narrative levels. The installation takes the form of a double video projection surrounded by eight plasma screens. Specially conceived for the spaces of Castello di Rivoli, the work is the story of a young soldier, probably a deserter, and describes a few moments in his struggle for survival. One plasma screen shows sequences of the man, blindfolded and tied to the saddle of his horse, powerless to control his fate. Meanwhile, other screens show him attempting to break the frozen surface of a lake in a desperate search for food and water, or walking on the steppe, or optimistically scrutinizing the horizon while clinging to a tree. In three other frames he furtively watches a funeral procession. The images projected in the center of the room contrast a nocturnal and a daytime scene. On one screen the man is seen at night, warming himself at the fire and eating game he has caught; on the other he kneels on the ice, and then collapses, his skin deathly pale.

Along with the soldier, the other main protagonist of the work is the landscape, filmed by the artist with cinematic grandeur. The images embrace the desolation of the steppe, conveying the cold winter sun, while the score, composed by Wang Wen Wei, underlines the moments of emotional poignancy. As is often the case in Yang's work, actions and inactivity have equal weight, for it is during moments of apparent stasis that the psychological analysis of the character is at its most intense.

Once again, the temporal dimension is crucial, developed through story details, editing, and installation. It is difficult to define the precise historical context within which the events unfold. The impression is that the action takes place in a sort of historical present, a time belonging to a tale already told but destined to be repeated in accordance with an inevitable cycle. A stranger in a hostile land, the soldier does not speak a word or make a sound; as in Yang's first performance, the only possible verbal dimension is silence. In its alternation between optimism and sense of impending tragedy, the soldier's odyssey is worthy of an epic novel, but it becomes clear that the artist is not focusing on a specific outcome, positive or negative. Instead, as in most of his works, Yang searches for a poetic truth where the negation of logic and an emphasis on alienation and distance enable him to transmit the complexity of his relationship with the real world.

Jiaer de shengkou / Jiaer's Livestock, 2002-2005
INSTALLATION VIEW

Zhulin qi xian 3 / Seven Intellectuals in Bamboo Forest, Part 3, 2005-2006 (CURRENTLY IN PROGRESS)
FILM STILL

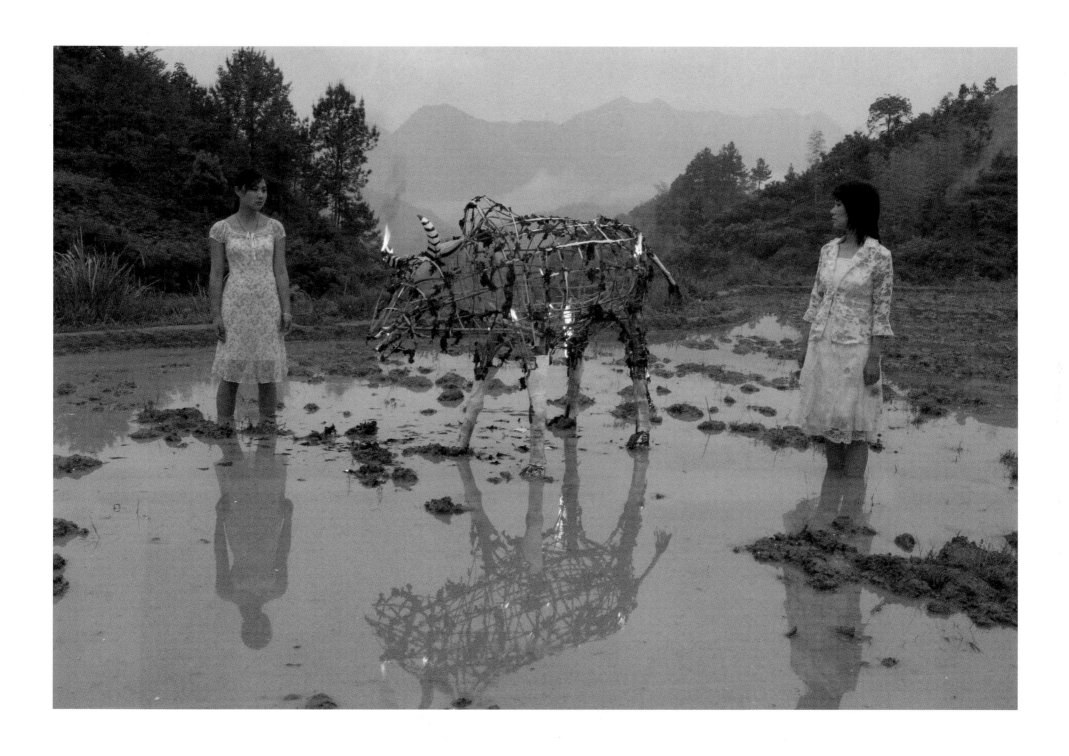

MOSHENG TIANTANG
AN ESTRANGED
PARADISE

UN PARADISO ESTRANEO

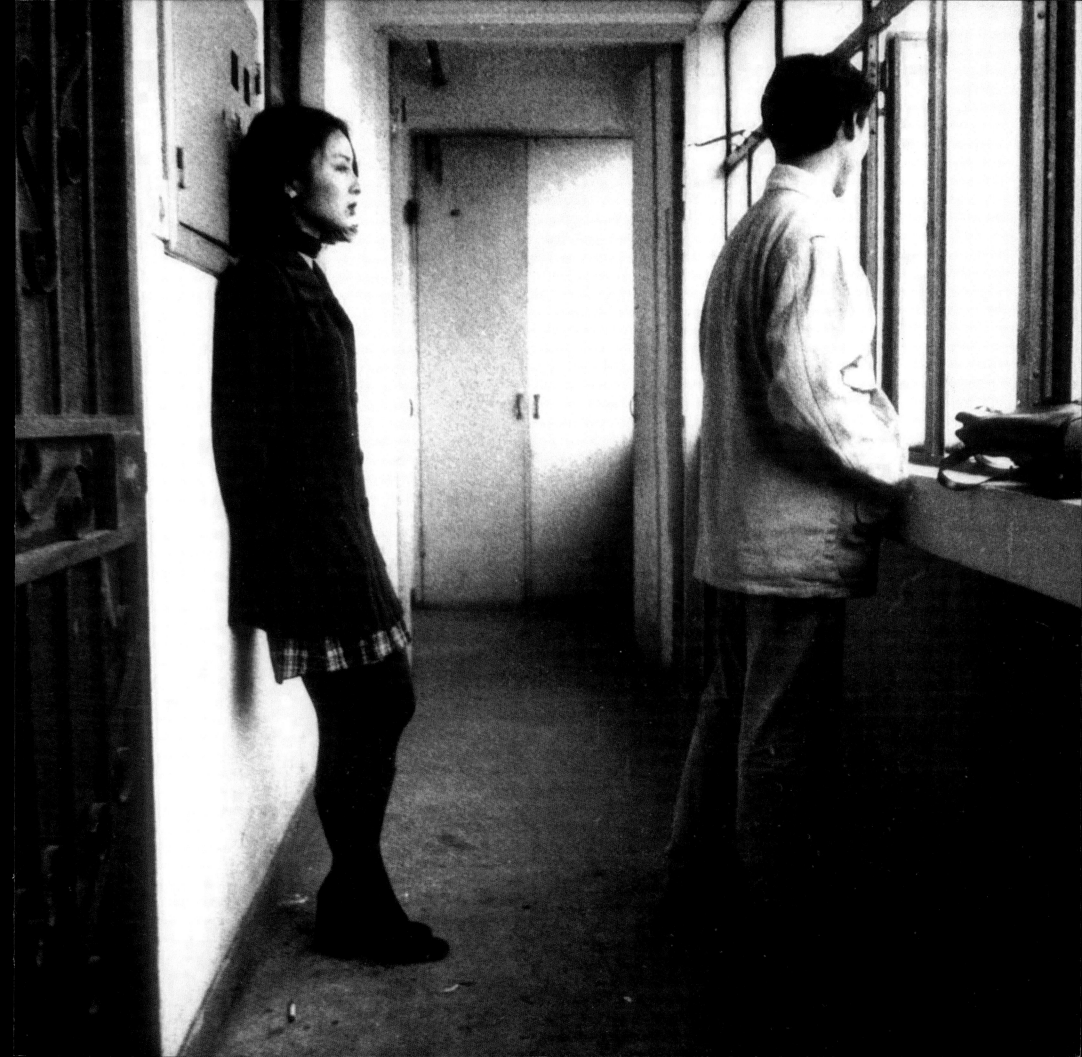

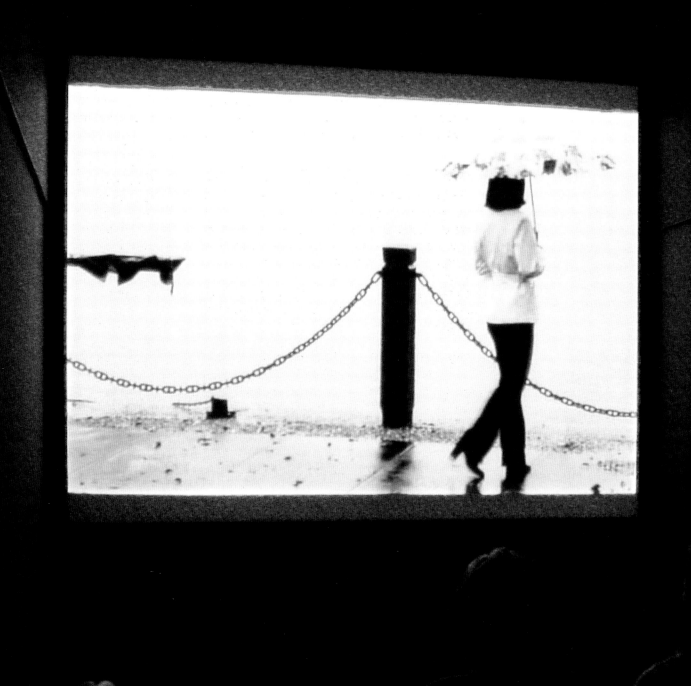

Nel settembre 1996 Yang Fudong inizia a lavorare alla sceneggiatura del suo primo film *Mosheng tiantang / An Estranged Paradise* (*Un paradiso estraneo*). Girato dal marzo 1997, il film viene montato nella sua forma definitiva e dotato di sonoro soltanto nel 2002, in seguito all'invito a partecipare a Documenta 11, Kassel.

Il prologo è composto da una successione di inquadrature dedicate a dettagli di semplici azioni umane: immersa in una vasca trasparente, una mano tenta di catturare un'anguilla; seguono la danza di mani maschili e femminili che si cercano e si toccano e ancora il primo piano di mani alle prese con un fiammifero, acceso per bruciare un bastoncino di incenso. È poi la volta del sapiente gesto di un pittore, mentre una voce fuori campo descrive i principi Tao della pittura di paesaggio.

Protagonista del film è Zhu Zi, giovane uomo che vive a Hangzhou, città detta "paradiso" a causa della bellezza dell'architettura e del paesaggio circostante. Malgrado il contesto idilliaco, l'amore di una donna e l'amicizia con altre, l'uomo non riesce a relazionarsi con la realtà e cerca l'origine della propria condizione in una possibile malattia fisica. I giorni trascorrono lenti, apparentemente privi di senso, accomunati dalla noia esistenziale del protagonista. La voce pacata di Zhu Zi è in contrasto con il grido liberatorio di un altro individuo, forse un pazzo, che alla stazione urla contro i propri demoni. La visione di un gruppo di ragazzi che coraggiosamente si immerge nelle fredde acque del fiume, sprona il protagonista a replicarne il cimento: l'uomo sembra pronto a tuffarsi, ma le inquadrature successive lo riprendono mentre nuota nella tranquillità di una piscina al coperto.
Difficile dire se tali sequenze trasmettono la visione di un'azione reale, oppure rappresentano l'espressione di un sogno.

Intenzionalmente Yang costruisce l'opera in modo da lasciare incerto l'esito; gli eventi narrati riguardano il difficile momento dell'incontro con le responsabilità della vita, la presa di coscienza del fatto che ogni scelta richiede coraggio. Anche se non direttamente autobiografica, la trama del film è legata all'esperienza personale dell'artista, al ricordo delle giornate trascorse con i compagni di studio. La sceneggiatura articola le ansie avvertite tra i propri coetanei, la difficoltà a definire il corso della propria esistenza e l'incapacità di approfittare della libertà offerta.

Yang Fudong began working on the screenplay for his first film, *Mosheng tiantang / An Estranged Paradise* in September 1996. Shot in March 1997, it was not edited into its definitive form until 2002, following the artist's invitation to participate in Documenta 11, Kassel.

The film's prologue is made up of a succession of frames focusing on simple human actions: a hand trying to capture an eel in a transparent tank; a dance of male and female hands as they seek out and touch each other; a close-up of hands struggling to light a match, in order to burn a stick of incense. Next comes the skillful gesture of a painter, accompanied by a voiceover describing the Taoist principles of landscape painting.

The protagonist and narrator of the film is Zhu Zi, a young man who lives in Hangzhou, a city known as "paradise" because of the beauty of its architecture and surrounding landscape. Despite this idyllic context, a woman's love, and the friendship of others, the man fails to relate to the reality around him, plagued by existential boredom. He searches for the cause of his condition, wondering if it might be a physical malady. The days pass slowly, apparently without meaning. Zhu Zi's calm voice contrasts with the liberating cry of another individual, an apparently crazy person, who haunts the station, screaming at his personal demons. The sight of a group of young men courageously plunging into the cold waters of the river spurs Zhu Zi to do the same. He seems ready to dive in, but the subsequent frames show him swimming in the tranquility of an indoor pool.
It is difficult to say whether these images represent reality, or if they are the expression of a dream. Yang intentionally leaves the outcome uncertain.

An Estranged Paradise focuses on a young man's encounter with life's responsibilities, the realization that every choice requires courage. While not directly autobiographical, the screenplay is tied to the artist's personal experience, articulating the anxieties perceived among his fellow students, the difficulty in defining one's path in life, and the inability to take advantage of the possibilities of freedom.

La pittura di paesaggio [tradizionale cinese] è una forma di rappresentazione della natura. Tra la natura e l'intelletto umano si verifica un continuo interscambio la cui forma di rappresentazione più alta è proprio quella espressa dai maestri della pittura di paesaggio cinesi. In questo tipo di pittura è necessario conoscere le tecniche per dipingere una roccia e quelle per dipingere un albero. [...]

Oltre ai principi di base, la composizione è un elemento fondamentale. Tra le altre cose, la composizione riguarda l'alternanza di pieni e vuoti, l'avvicendarsi di complessità e semplicità, il contrasto tra il bianco e il nero, la necessità di scegliere e quella di escludere. Se l'opera non consegue armonia tra tutti questi elementi, non sarà una buona opera. [...]

Le migliori espressioni nella pittura di paesaggio esprimono ricchezza nella concezione creativa e un forte senso poetico, per questo si usa dire: "Nella poesia vi è pittura e nella pittura vi è poesia". Il senso poetico è lo spirito di un'opera; mancando di esso la pittura è solo un involucro di vuote apparenze. La concezione creativa ne è la vita, tanto che se manca, l'opera è come un morto vivente. Ma che cosa si intende per concezione creativa? [Il poeta e pittore] Su Shi ha scritto: "Se non si riesce ad apprezzare la visione del Monte Lushan, allora significa che si è ancora in mezzo alla montagna". Ciò vuol dire che nella vita bisogna trarre conoscenza dalle esperienze. [...]

Se riteniamo che la pittura di paesaggio per essere accurata debba dire tutto a chi la osserva, allora avremo un'opera che non varrà la pena osservare. Ma se in un dipinto trovano disposizione sia gli spazi vuoti che i margini necessari, ad esempio la stessa tela bianca, allora il dipinto avrà saputo cogliere sia le forme sia lo spirito. [Il pittore paesaggista] Ni Zan ha detto: "Ciò che il pennello coglie per svago e di getto non persegue le forme, si limita a cogliere il mio stato mentale". Ciò significa che anche quando il tratto del pennello appare casuale e non corrispondente alle forme originarie, rivela in realtà l'idea da cui è scaturito. [La frase] "Il dipinto è impresso nella mente" chiarisce ancora di più la soggettività della pittura cinese, secondo cui l'opera si origina nell'idea, a differenza della pittura occidentale. [...]

Mosheng tiantang / An Estranged Paradise (*Un paradiso estraneo*), dal prologo.

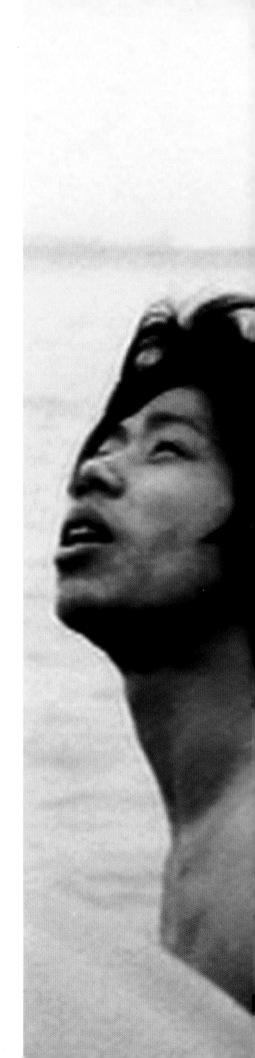

For the Chinese, landscape painting is a way of representing the nature. The natural landscape is always kept on communicating with human being's thinking. The Chinese landscape painters have a set of their own language to convey their comprehension of nature. When painting landscape, we must master the techniques of painting rocks and trees. [...]

In addition to these fundamental techniques, how to compose the painting is also a key issue for landscape painters. In this aspect, some essential points need to be considered, for instance, the issue of sparse and dense, complicated and simple, the contrast between black and white, and the decision of accept or reject, and so on. Some landscape paintings may not look so good, as they fail to achieve harmony in some aspects. [...]

A successful landscape painting is always full of artistic mood as well as poetic charm, which echoes the verse: "There is painting in poetry just as there is poetry in painting."

Poetic charm is viewed as the soul of painting and without it, painting would become an empty shell with only a fine look. Poetic mood is the life of painting and without it, painting just equals with a living dead. But how can the poetic mood be achieved? The great poet Su Shi once wrote: "One fails to see what Lushan Mountain really looks like because one oneself is in the mountain," which suggests that we need to learn from our life. [...]

A painting which displays every detail to the viewer will not be considered a successful work. For a Chinese landscape painting, the arrangement involves not only in the solid areas but also in the void areas. Only by a good disposal of this relationship can the painter catch both the likeness and spirit of a painting. Ni Zan once said: "What I call painting is no more than free brushwork done sketchily; it does not aim at formal likeness and is merely done for my own amusement," which means though the brushwork looks random and does not apply to the object, it really reveals one's mind. The saying "Painting is the print of one's mind" shows clearly the subjectivity of Chinese painting. [...]

Mosheng tiantang / An Estranged Paradise, from the prologue.

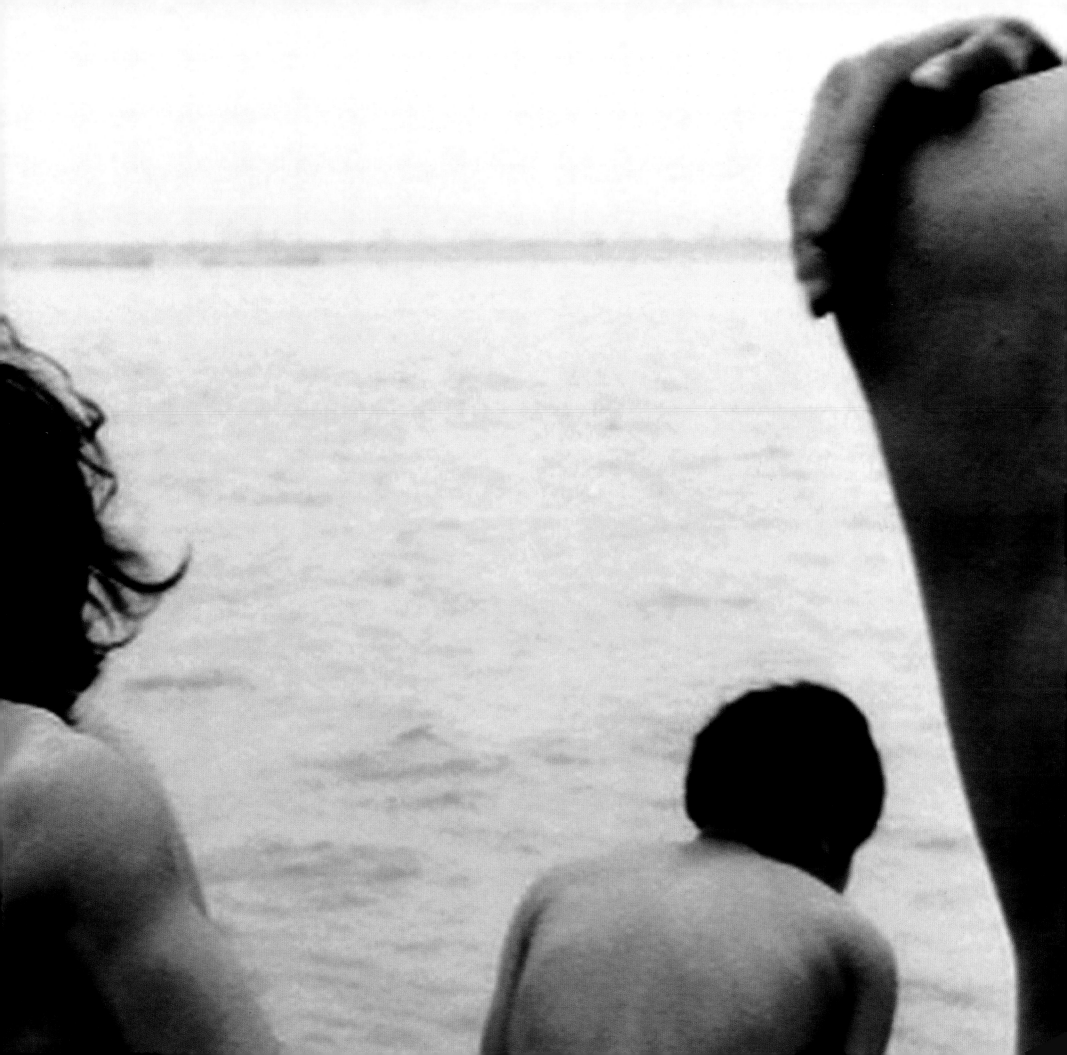

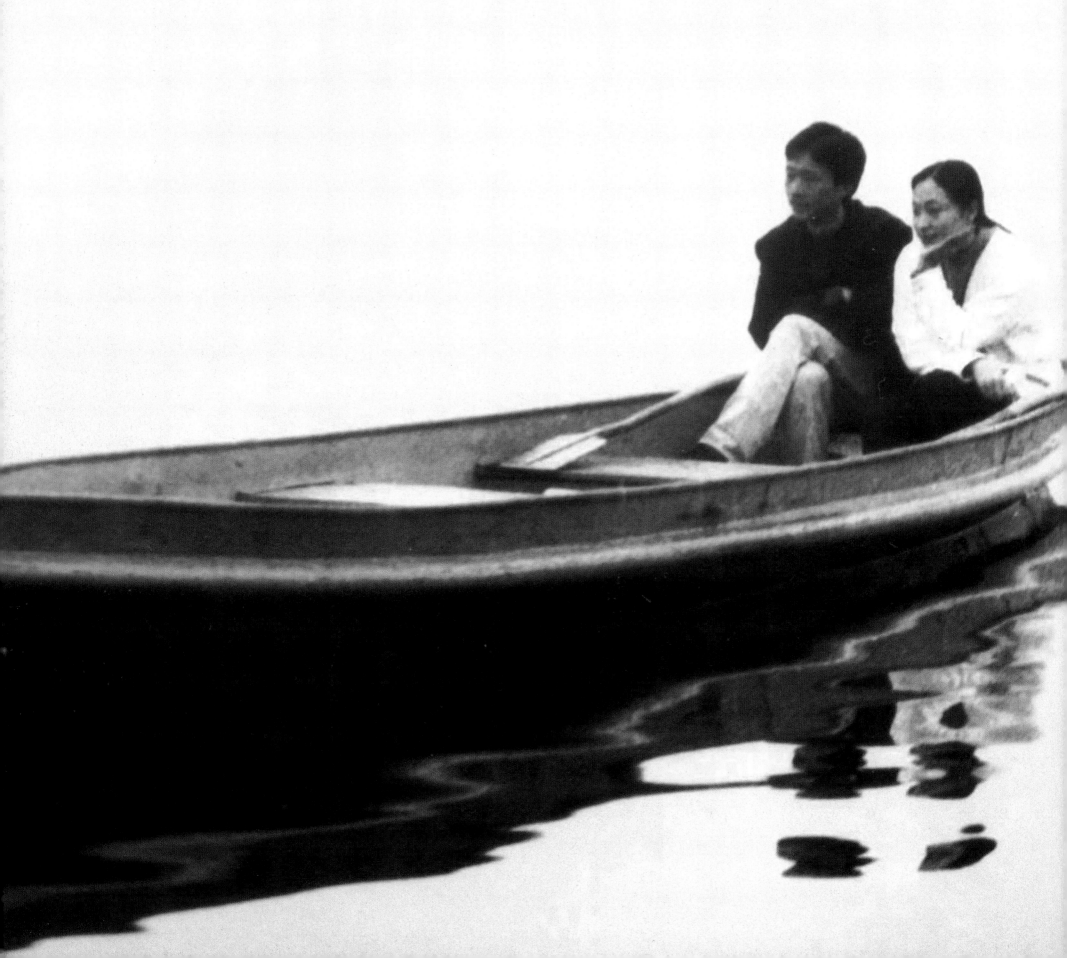

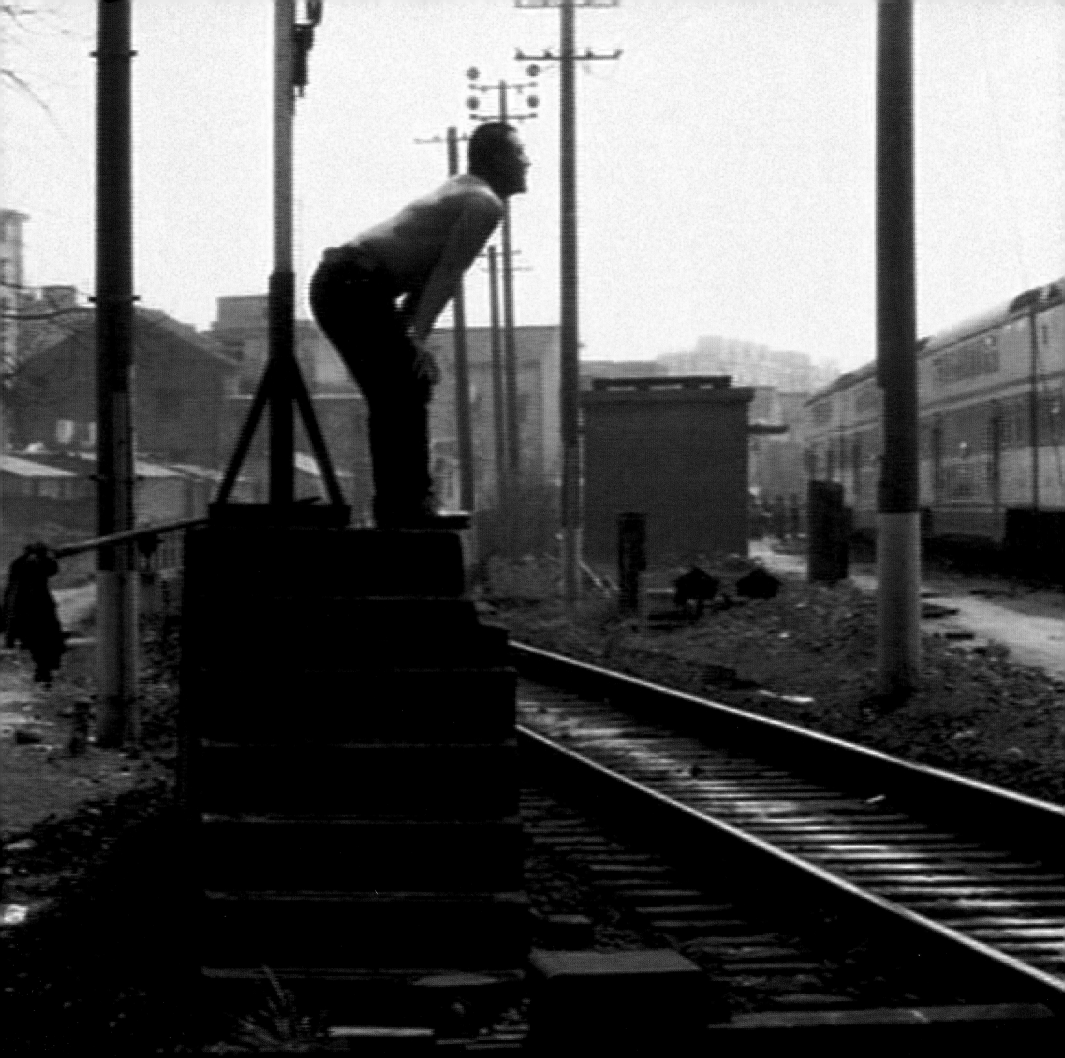

HOUFANG – HEI, TIAN LIANG LE / BACKYARD. HEY, SUN IS RISING!

CORTILE. EHI, IL SOLE SORGE!

Giochi di guerra: i quattro protagonisti di *Houfang – hei, tian liang le / Backyard. Hey, Sun Is Rising!* (*Cortile. Ehi, il sole sorge!*), 2001, sembrano impegnati in esercitazioni per una possibile battaglia. Vestiti in uniforme, i giovani uomini si misurano nelle arti marziali, maneggiano spade, si appostano per poi lanciarsi in inseguimenti. Le movenze del drappello sono quasi teatrali, ogni atto diventa una posa. Anche se simulate, le loro azioni sono caratterizzate da apparente cecità per il contesto; il livello di realtà sperimentato dai protagonisti non corrisponde alla tranquilla vita quotidiana che li circonda.

Piccola comunità esclusivamente maschile, il gruppo segue un rituale oscuro, le cui esercitazioni appartengono a una tradizione non identificabile. Alla ricerca di disciplina e capacità di autocontrollo, in preparazione di uno scontro con un ipotetico nemico, la concentrazione dei quattro è assoluta. Nessuna parola chiarisce i loro pensieri.
L'unica componente sonora del film, girato su pellicola in bianco e nero, è la musica. Similmente a un film di guerra, la colonna sonora, caratterizzata dal rullo di tamburi, sottolinea l'anacronismo di azioni calate nel contesto di una città contemporanea. Come nella maggior parte delle opere di Yang Fudong, la città è Shanghai, luogo dove l'artista ha scelto di vivere, ma nei confronti del quale sperimenta costante estraneità.

Rispetto agli altri film su pellicola ad oggi girati dall'artista, *Cortile. Ehi, il sole sorge!* è quello meno narrativo, con una vicenda non riassumibile in una vera e propria trama. Lo stato di *trance* nel quale il gruppo sembra muoversi induce a pensare alla messa in scena di un subconscio collettivo, a ideali rimossi che però ancora aleggiano nell'aria. Anche il montaggio scelto dall'artista sottolinea l'intenzionale ricerca della frammentazione, della discontinuità, in opposizione a qualunque tipo di approccio documentario.

War games. In *Houfang – hei, tian liang le / Backyard: Hey, Sun Is Rising!* (2001) the four young protagonists seem to be engaged in military exercises, perhaps in preparation for an imminent battle. Dressed in Mao uniforms, they compete at martial arts, train with swords, hide and then chase an unseen enemy. Their gestures are simulated, theatrical, and every action becomes a pose. The reality they are apparently experiencing seems out of keeping with the tranquil everyday life that surrounds them.

In their pursuit of discipline and self-control, the four show absolute concentration. The trance-like state into which they seem to have fallen evokes the possible staging of the collective unconscious, of ideals that are repressed yet still hover in the air. No words are spoken that might give some indication as to their thoughts. Music is the only sound present in the film. Resembling the soundtrack of a war movie, the rhythmic drumbeats underline the anachronistic nature of the group's actions, set within the context of a contemporary city. As in most of Yang Fudong's works, the city is Shanghai, where the artist has chosen to live, but where he claims to experience a constant sense of alienation.

Backyard: Hey, Sun Is Rising! has less narrative continuity than most of Yang's other films, and cannot be summed up in terms of plot. Shot in black and white, the film is edited in a fragmented and discontinuous manner, in deliberate opposition to a conventional documentary approach.

LIU LAN

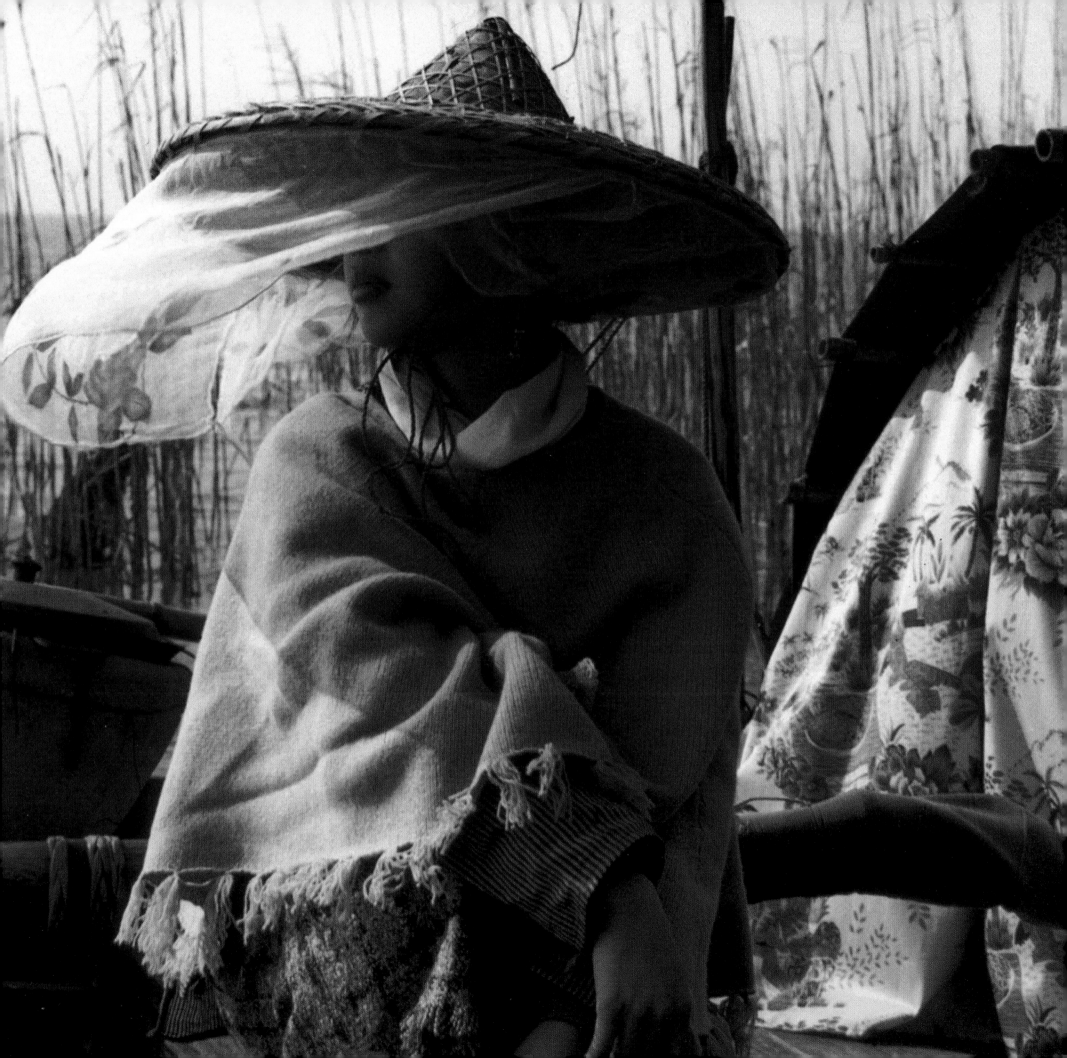

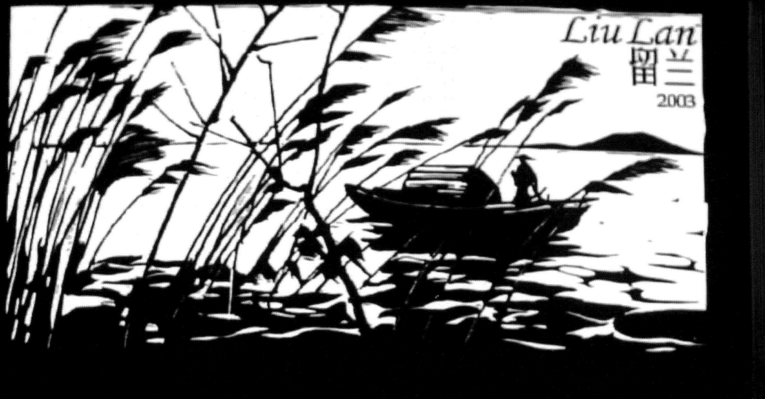

Liu Lan
留兰
2003

Come in una favola, la giovane Liu Lan, protagonista dell'omonimo film del 2003, vive sulle sponde di un lago, in una zona rurale. La sua giornata sembra libera da preoccupazioni e i momenti di svago sono dedicati all'arte del ricamo. Il mondo di Liu Lan è piccolo e immenso al tempo stesso: la semplice quotidianità della ragazza si svolge nel contesto di un panorama onirico, dove il cielo si fonde con l'acqua e il sole sembra fermo in un eterno tramonto. L'idillio è animato dall'improvvisa apparizione di un giovane in abito bianco da città, accompagnato soltanto dalla propria valigia. Forse in cerca di un mezzo per attraversare il lago, l'uomo sale sull'imbarcazione della ragazza. Abitanti di mondi differenti, l'uomo e la donna solcano le acque con delicata lentezza, uniti per un breve momento in una realtà sospesa.

Incentrato sulla relazione non espressa tra due individui, come altre opere di Yang Fudong, il film può essere interpretato come uno studio sul desiderio e sulle possibilità dell'amore, raccontando al tempo stesso un ipotetico incontro tra modernità e tradizione. L'artista fissa i suoi personaggi in una sequenza di pose iconiche, alternando primi piani dei volti a studi di paesaggio, ulteriore protagonista della vicenda narrata. Decisamente pittorico, girato presso un grande lago vicino alla città di Suzhou, *Liu Lan* è caratterizzato da numerose immagini acquatiche, incorniciate dall'impercettibile movimento delle canne sfiorate dal vento.

Nel film, la dimensione temporale è una componente poetica e non logica, sottratta alla precisione della storia. La vicenda raccontata sembra, infatti, unire alla tradizione della pittura cinese elementi tratti dalla contemporaneità, sottolineati dagli abiti di gusto occidentale del protagonista maschile.
I titoli di inizio e di coda riprendono lo stile delle incisioni su legno tradizionali, così come ispirata a una ballata popolare è la colonna sonora, una dolce musica di flauto accompagnata da una voce femminile. Scritto dall'artista, il testo della canzone allude agli esiti incerti delle relazioni amorose, lamentando il triste destino degli amanti costretti a rimanere separati.

Liu Lan (2003) is a fairytale about a young woman who lives a carefree life in an idyllic setting on the banks of a lake. The world of Liu Lan is simultaneously limited and infinite: the young woman's simple, everyday life unfolds within the context of a dreamlike panorama, where the sky merges with the water and the sun seems to hang motionless in an eternal sunset. One day, a young man, wearing white city clothes and carrying a suitcase arrives at the edge of the lake. Perhaps looking for a way to cross it, he climbs into the girl's boat with her. Inhabitants of different worlds, the man and woman gently row the waters of the lake, united for a brief moment in suspended time.

Focusing on the unexpressed relationship between two individuals, this film, like other works by Yang Fudong, represents on one level a study of love and desire, while at the same time staging the possibility of a poetic encounter between modernity and tradition. Yang presents his characters in a sequence of iconic poses, alternating these with close-ups of their faces and studies of the landscape, which becomes another protagonist in the narrative. Shot with a delicate, painterly touch by a large lake near the city of Suzhou, *Liu Lan* is characterized by numerous aquatic images framed by the imperceptible movement of reeds blown by the wind.

In the film, time is given a poetic, non-logical dimension, removed from the dictates of reality. The event that is recounted seems to join the tradition of Chinese painting with elements taken from contemporary life, emphasized by the business-style clothing of the male protagonist. The credits also recall the past, designed in the style of traditional Chinese woodcuts, and the soundtrack is inspired by a folk song, its sweet flute music accompanying a female voice. Written by the artist, the lyrics allude to the uncertain outcome of amorous relationships, lamenting the sad fate of lovers forced to remain apart.

I fiori del canneto sulle colline occidentali sono sbocciati,
I fiori del canneto sulle colline occidentali sono appassiti.
La ragazzina del Lago Orientale è cresciuta,
ha le sopracciglia arcuate,
e i capelli lunghi.
Una ragazza abile e di intelletto acceso,
che scherza con gli uccelli del cielo,
e gioca con i pesci del lago.
Ma chi può sapere quale pensiero risiede
nel profondo del suo cuore?

Perché gli innamorati
sono costretti in luoghi distanti?
Il fazzoletto ricamato che ti ho regalato
devi custodirlo sempre con te
le lacrime della separazione
irraggiano il volto come la luce del mattino la morbida collina
sulla barchetta all'ancora sta inerte
una ragazza di nome Liu Lan.

Liu Lan, testo della canzone.

The reed flowers on the west hill have bloomed,
The reed flowers on the west hill have faded.
By the East Lake the little girl has grown up,
with arched eyebrows,
and long long hair.
Clever mind and nimble hand,
she plays with the birds in the sky
and fishes in the water.
But who can tell me
what's on her mind?

Why are people in love
always apart?
Remember to take with you
my handkerchief at any time
tears in her eyes flowing like pearls
in the light of sunset
the Liu Lan girl stands still on the boat.

Liu Lan, text of the song.

ZHULIN QI XIAN 1 SEVEN INTELLECTUALS IN BAMBOO FOREST, PART 1

I SETTE INTELLETTUALI DELLA FORESTA DI BAMBÙ, PARTE 1

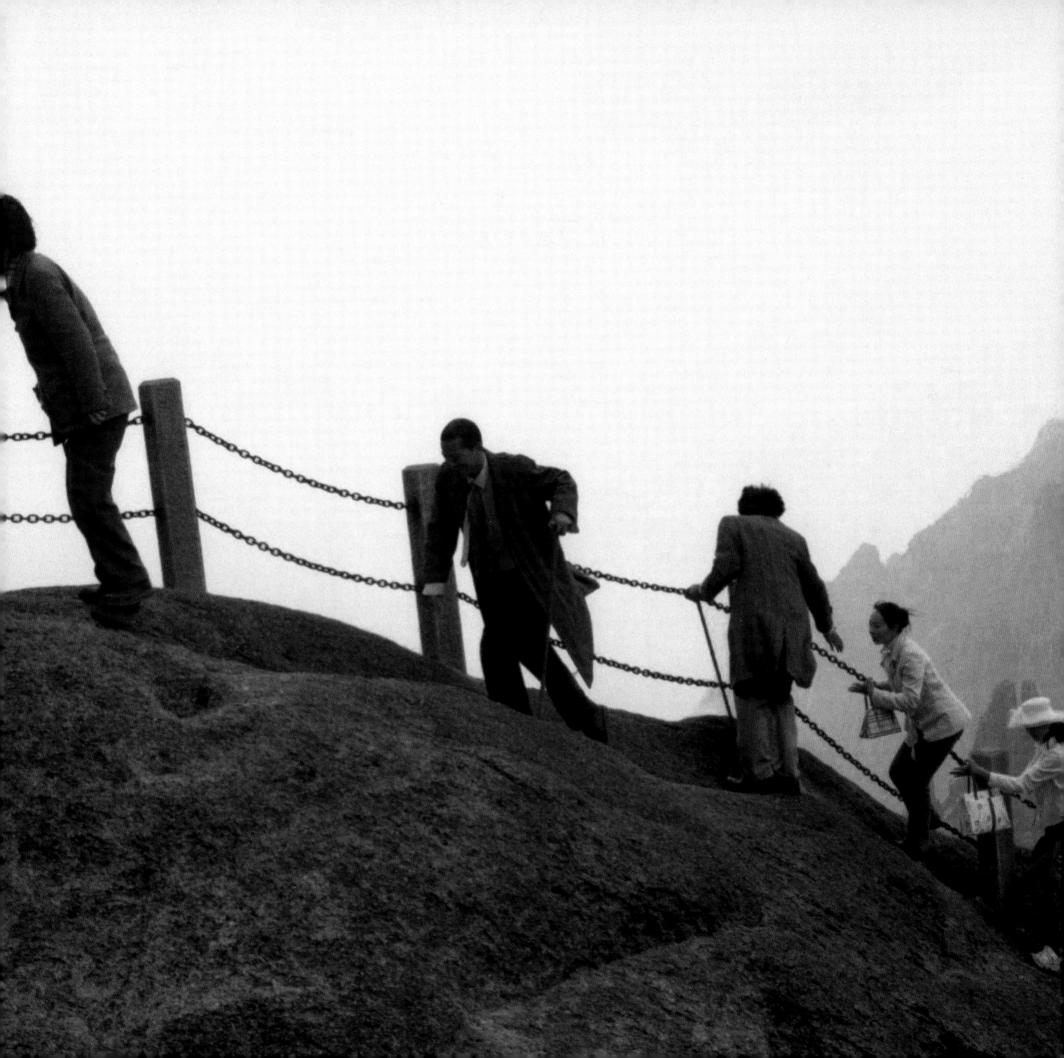

Progetto articolato in cinque film su pellicola, *Zhulin qi xian / Seven Intellectuals in Bamboo Forest* (*I sette intellettuali della foresta di bambù*) riprende il titolo di una nota storia cinese riguardante i sette saggi Ruan Ji, Ji Kang, Shan Tao, Liu Ling, Ruan Yan, Xiang Xiu e Wang Rong. Secondo la tradizione, i saggi erano un gruppo di poeti, musicisti e filosofi vissuti tra il III e il IV secolo, durante le dinastie Wei e Jin. In accordo con il Tao, gli uomini decisero di dedicarsi a vita ritirata, rifiutando gli insegnamenti confuciani in base ai quali l'impegno pubblico è un dovere irrinunciabile. Ritirati nella natura, i saggi coltivavano i propri talenti individuali e praticavano l'arte della conversazione pura (*ch'ing-t'an*), intesa come scambio incentrato su argomenti filosofici. Il loro ideale consisteva nel seguire i propri impulsi, agendo in modo spontaneo. I saggi erano anche accomunati da una sincera sensibilità nei confronti della natura.

Nella versione ideata da Yang Fudong i protagonisti sono un gruppo di giovani uomini e donne; il soggetto indagato è il loro processo di crescita e ricerca esistenziale. Nella prima parte, girata nel 2003, il gruppo, tra cui due donne, intraprende una faticosa ascesa alla Montagna Gialla, nel sud della provincia di Anhui. Avvolta nella nebbia, la montagna, con i suoi picchi e precipizi, rappresenta il corrispettivo del tormentato stato d'animo dei protagonisti. Nella forma di brevi confessioni, ciascuno di loro dà voce ai propri pensieri riguardanti presente, passato e futuro.

L'insistenza sull'elemento temporale, nella commistione dei ricordi di ciò che è stato e delle aspirazioni relative a ciò che potrebbe essere, corrisponde alla peculiarità della dimensione messa in scena da Yang Fudong: i giovani indossano abiti di foggia antiquata, ma il loro linguaggio è contemporaneo, al punto che la vicenda si pone al di là del tempo. L'ambiguità della collocazione storica, insieme alla *texture* sfumata delle immagini e ai lenti movimenti della cinepresa, corrisponde al concetto di Yang di "cinema astratto", inteso come rappresentazione poetica "delle immagini che si trovano nel profondo del cuore e della mente delle persone".

Made up of five films, the project *Zhulin qi xian / Seven Intellectuals in Bamboo Forest* takes its title from a well-known Chinese story about seven sages, Ruan Yan, Ji Kang, Shan Tao, Liu Ling, Ruan Xian, Xian Xiu, and Wang Rong. According to tradition, this group of poets, musicians, and philosophers lived between the third and fourth centuries, during the Wei and Jin dynasties. In conformity with the Tao, they devoted themselves to a life of isolation, rejecting the Confucian teachings according to which public engagement is an unavoidable duty. Secluded in nature, they cultivated their individual talents and practiced the philosophical art of pure conversation (*ch'ing-t'an*). Their ideal mode of behavior was to follow their impulses and act spontaneously. The sages also shared a deep sensitivity to nature.

In the version conceived by Yang Fudong, he investigates the search for growth and existential understanding of a group of young men and women. In the first portion, shot in 2003, the group undertakes the exhausting ascent of the Yellow Mountain, in southern Anhui province. Enveloped in mist, the peaks and precipices of the mountain correspond to the protagonists' tormented state of mind. In the form of brief confessions, they each voice their thoughts about past, present and future.

This mingling of memories of what has been with hopes about what might be creates a timelessness that is corroborated by Yang's device of dressing the young people in old-fashioned clothing, while having them speak in contemporary language. The temporal ambiguity, along with the blurred texture of the images and the camera's characteristically slow movements, correspond to Yang's concept of "abstract cinema," which he has defined as the poetic representation "of images that are found in the depths of people's hearts and minds."

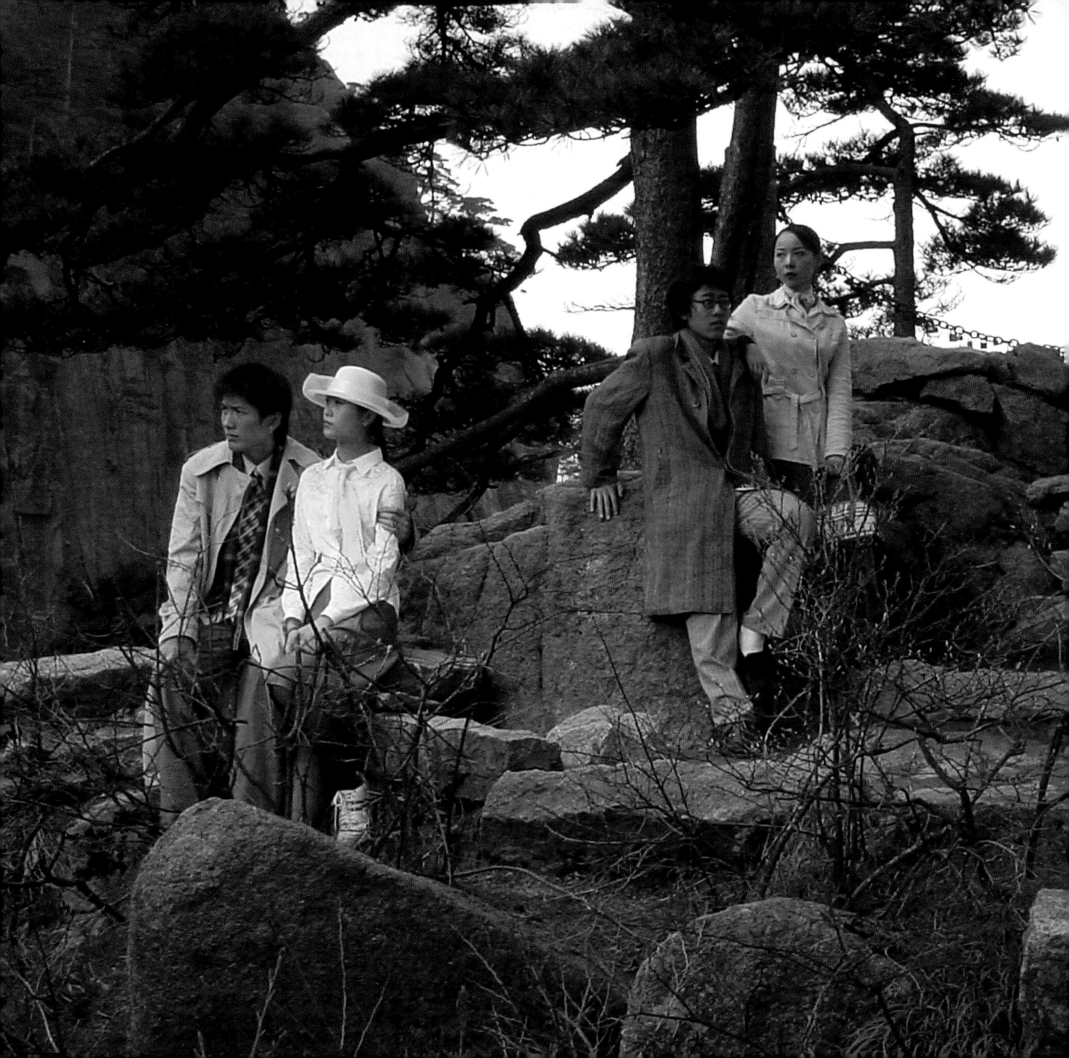

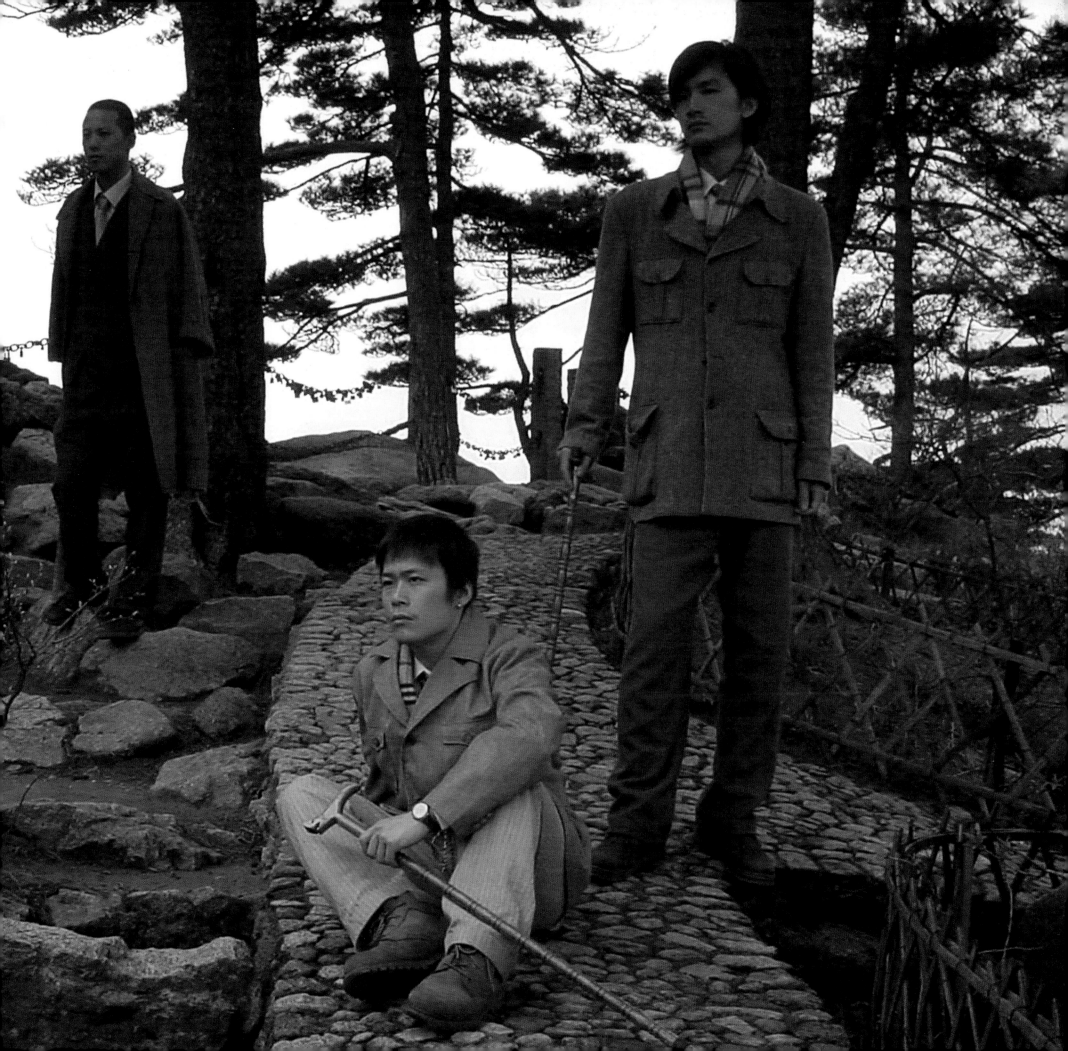

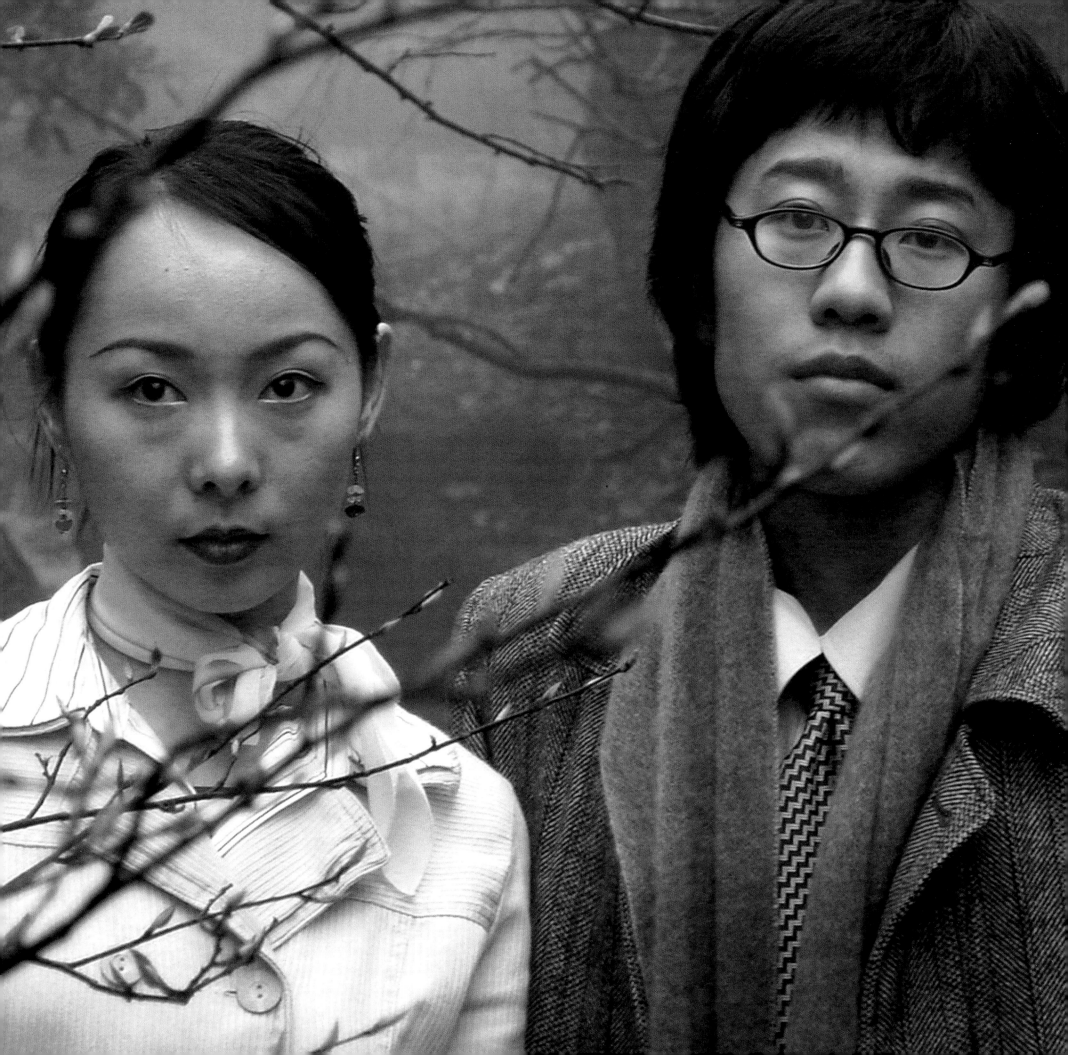

Non ero mai stata prima sulla Montagna Gialla, la conoscevo solo come immagine da cartolina. I picchi strani, le rocce dalle forme grottesche, e tutti quei pini intorno, davano l'impressione di un luogo fittizio.
Una volta sulla montagna, la sensazione è improvvisamente cambiata.
In piedi sulla cima, tra la nebbia e le nuvole in movimento, sembrava di essere sospesi nel vuoto.
Per un attimo ho avuto l'impulso di saltare giù. Saltare giù per fare un tuffo o per morire.
Un attimo, e non avrei avuto alcun rimpianto. Tutto quello che mi aveva dato piacere in passato, in un luogo di tale bellezza mi appariva all'improvviso come un fiore in piena fioritura.

Mi piace la pioggia che picchietta sul mio corpo e mi piace anche il brivido nella folata di vento; mi sento felice.
A volte provo a immaginare che la vita si fermi. Sono giovane e non ho né meriti né preoccupazioni. Ma in vecchiaia probabilmente non mi fermerò a pensare alla morte, non ne avrò il coraggio, altrimenti non potrò guardare in faccia chi amo, i miei figli, la mia famiglia. Mi sentirei in colpa e sarebbe troppo egoista. [...]

Ogni persona ha un bastone, un impermeabile e un cappellino su cui è stampato in giallo "Gita sulla Montagna Gialla". Le macchine fotografiche registrano il viaggio che ha condotto qui i turisti, distribuiti in ogni angolo della Montagna; le loro grida e le loro risate risuonano ovunque tra i picchi. Chiunque salga sulla Montagna Gialla acquista due lucchetti da chiudere insieme, sulla cima. Le persone hanno bisogno di credere a qualcosa per sentirsi più sicure: chiudere insieme i lucchetti è un simbolo di eternità. [...]

Sono venuto sulla Montagna Gialla otto o nove anni fa. È una montagna che avevo già sentito nominare da molti.
Quando ero piccolo, nel salotto di molte famiglie erano appese stampe di benvenuto e foto che ritraevano un mare di nuvole, picchi torreggianti e pini alti e dritti, che trafiggevano quella distesa di nuvole. Sopra tutto sorgeva un grande sole rosso nei cui raggi volteggiavano alcune gru.

Sono ormai passati dieci anni e tutto è cambiato. Ma i quattro elementi del paesaggio della Montagna Gialla sono ancora le torri di nuvole, il mare di nebbia, gli strani pini e le rocce dalla forma mostruosa.

Anche a pochi metri di distanza non si scorge nessuno, eppure all'improvviso le nubi si aprono e la nebbia si disperde, come per magia.
Ho vissuto a Hangzhou molti anni.
Le montagne lì non sono alte e non hanno nome, ma possiedono un fascino che non saprei descrivere. Il paesaggio della montagna è come un monumento, che ciascun turista guarda con deferenza, per la sua bellezza mozzafiato. Sulla cima del picco del Loto, ciascuno avverte se stesso come una cosa da poco, niente più che una particella infinitesimale. [...]

Il potere del destino è come il karma nella dottrina buddista. Con un senso di sollievo tutto sarà dimenticato. Nel tempo tutto si disperde, non c'è cosa che richieda di diventare pazzi. Io non sono niente, posso scomparire e certo scomparirò. Ma le speranze e i sogni di una volta esisteranno per sempre. Il destino mi potrà cambiare, ma non potrò influenzarlo. Così come le nubi e le acque della Montagna Gialla, che tu non puoi toccare, ma che sai di possedere. [...]

Zhulin qi xian 1 / Seven Intellectuals in Bamboo Forest, Part 1 (*I sette intellettuali della foresta di bambù, parte 1*), dai dialoghi.

The days I had never been to the Yellow Mountain, it was no more than a postcard to me. Those strange rocks and stones and huge pine trees did not look like real.
But when I was finally at the Yellow Mountain, I had a different feeling.
The moment I was standing on the top of the mountain.
Surrounded by the pervasive clouds and mist, I felt like I was flying in the sky.
Then I had an impulse to jump off the mountain.
To bathe in the ocean of mist and cloud or to die there, I didn't care. Take a dive and there would be no regrets.
In such a beautiful place, all the happy memories of the past flashed in front of me, as a flower bloomed in an instant.

I like the rain dropping on my body. I also like the wind which gives me shiver, I feel I am happy.
Sometimes I will think of death. Since I am young I have no attachments. But when I get older I won't think about it. I won't dare to do it. Otherwise I will feel shameful to my family, children and relatives. I think I would be too selfish to do that. [...]

Every tourist wore a raincoat and a yellow hat with the mark of the Yellow Mountain. They had a stick in their hand and used cameras to take photos.
Tourists could be seen in every corner of the mountain. Their shouts and laughter echoed in the mountain. Whoever goes to the mountain buys two locks. People need to believe in something to get reassured.
And locks are the symbol for security and eternity. [...]

I got to the Yellow Mountain eight or nine years ago. It is a well-known mountain and talked about by many.
When I was young it was common to have the pictures of Yellow Mountain hung on the wall of the sitting room of many families—ocean of clouds, high and steep peaks, upright pine trees standing in the clouds, red round rising sun as well as the cranes flying over.

Ten years passed by since then. Everything has changed. The four typical sceneries of the yellow mountain are clouds, mist, pine trees and rocks. The mist is so pervasive that you can't see anyone within several meters. All of a sudden, like a miracle, the mist is blown off and the world becomes clear again.
I have lived in Hangzhou for many years. The mountains there are neither high nor famous. But they contain a subtle beauty. However, the Yellow Mountain looks like a huge monument. Its beauty is awful and breathtaking. Standing on the Lotus Peak, the tourist feels he is so tiny, like a molecule of the universe. [...]

Fate plays with us at its own will. It is our mental obstacle, as it is called in Buddhism. All the memories, no matter how deep, will be forgotten, washed away by time. So there's no need to get crazy about anything. I am nothing; I may vanish and I am bound to vanish. But my dreams remained where they were, and will last for ever. Fate rebuilds me but I can't feel it. It is like the flowing clouds and water in the Yellow Mountain. You can't reach them but you know they are yours. [...]

Zhulin qi xian 1 / Seven Intellectuals in Bamboo Forest, Part 1, from the dialogues.

ZHULIN QI XIAN 2 SEVEN INTELLECTUALS IN BAMBOO FOREST, PART 2

I SETTE INTELLETTUALI DELLA FORESTA DI BAMBÙ, PARTE 2

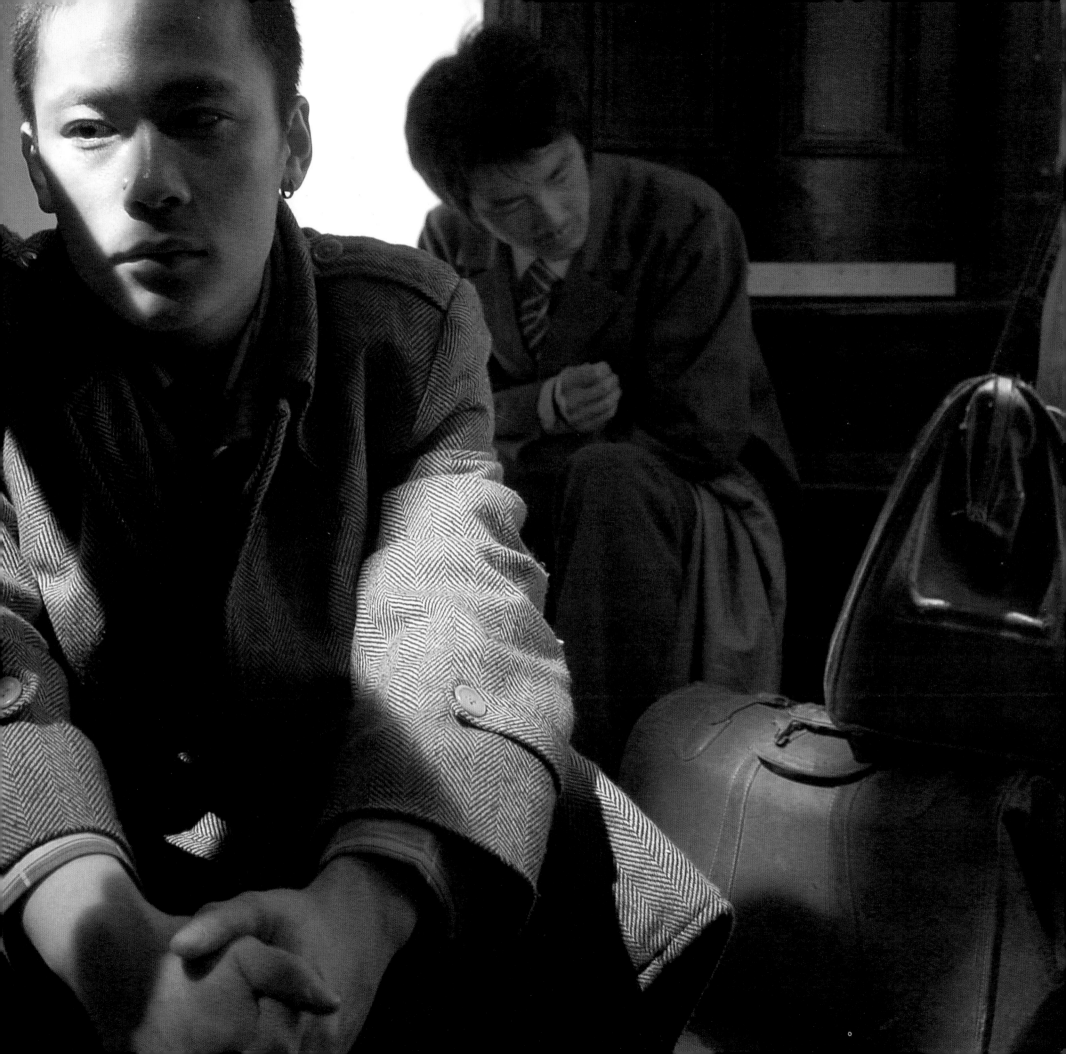

I would drink some wine, play music.

Alla ricerca di utopie altrimenti non espresse, nella pentalogia *Zhulin qi xian / Seven Intellectuals in Bamboo Forest* (*I sette intellettuali della foresta di bambù*), Yang Fudong segue il percorso di ricerca interiore di un gruppo di giovani uomini e donne. Dopo la metaforica ascesa e il distacco dal mondo descritti nella prima parte, nella seconda parte, terminata nel 2004, alla forza della natura si sostituisce l'abbraccio protettivo di un appartamento cittadino. La sistemazione rappresenta una sosta nell'ambito di un lungo percorso, come si può dedurre dal prologo nel quale due dei giovani sono ripresi mentre viaggiano in motocicletta e le inquadrature insistono sul primo piano della strada percorsa. Una volta arrivati nell'appartamento, i giovani trascorrono il loro tempo apparentemente sottraendosi alla routine della vita quotidiana, ponendosi invece domande sul futuro e sul senso del proprio presente. In un momento di malinconia, una delle protagoniste intona una canzone incentrata sul proprio desiderio di felicità. L'ambiente domestico favorisce la conoscenza e la scoperta reciproca, incluse relazioni amorose.

Presente in diverse accezioni in più opere di Yang, la figura dell'intellettuale indicata nel titolo del progetto si riferisce ai protagonisti della vicenda, giovani uomini e donne appartenenti a un'ideale generazione di persone colte, dotate di studi superiori, potenziale nuova forza intellettuale e lavorativa. Secondo le dichiarazioni dell'artista, la ricerca di ideali che anima lo spirito dei protagonisti e soprattutto la loro capacità di porsi interrogativi non corrisponde alle aspirazioni dell'ultima generazione di cinesi, spinta invece da urgenze differenti. Senza fini didascalici, l'opera di Yang riporta al centro del dibattito la ricerca di valori interiori e di una possibile spiritualità quali momenti fondamentali nell'ambito di un percorso di crescita individuale e collettiva. In questo senso, la sua opera testimonia alcune delle contraddizioni che caratterizzano la Cina contemporanea e il complesso processo di trasformazione che il paese sta attraversando.

In the five-part project *Zhulin qi xian / Seven Intellectuals in Bamboo Forest*, Yang Fudong follows the inner journey of a group of young men and women. After the metaphorical ascent and detachment from the world described in the first section, the second film, completed in 2004, replaces the challenge of nature with the protective embrace of an urban apartment. That this seems to be a pause within their long voyage, one can deduce from the prologue, where two of the young people are filmed on a motorcycle, the camera focusing on the road they have already traveled.

Once in the apartment, the young people spend their time asking each other questions about the future and about the meaning of the present. In a moment of melancholy, one of the young women sings a song about her desire for happiness. The domestic setting encourages acquaintances and reciprocal discovery, including amorous relationships.

The figure of the intellectual is present in different guises in numerous works by Yang. Here, the "seven intellectuals" are members of an ideal generation of young people who are highly cultivated and well educated. According to the artist's statements, the search for ideals that animates his protagonists, and above all their capacity to question one another, does not correspond to the aspirations of most young Chinese people, who are motivated by different needs. Avoiding a didactic tone, Yang's work brings to the center of the discourse the importance of the search for inner, spiritual values within a journey of individual and collective growth. In this sense, it can be interpreted as a study of the contradictions that characterize contemporary China and the complex process of transformation that the nation is currently undergoing.

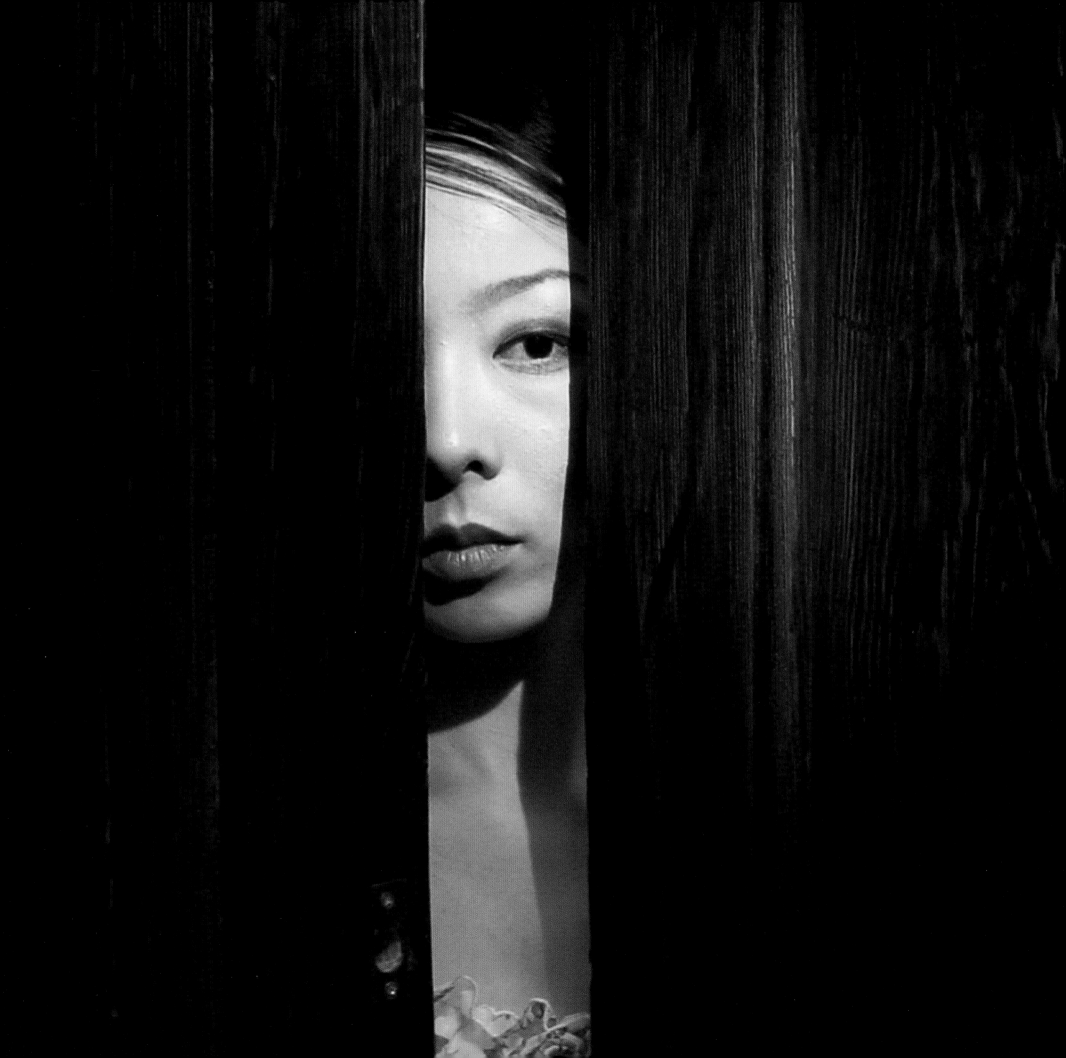

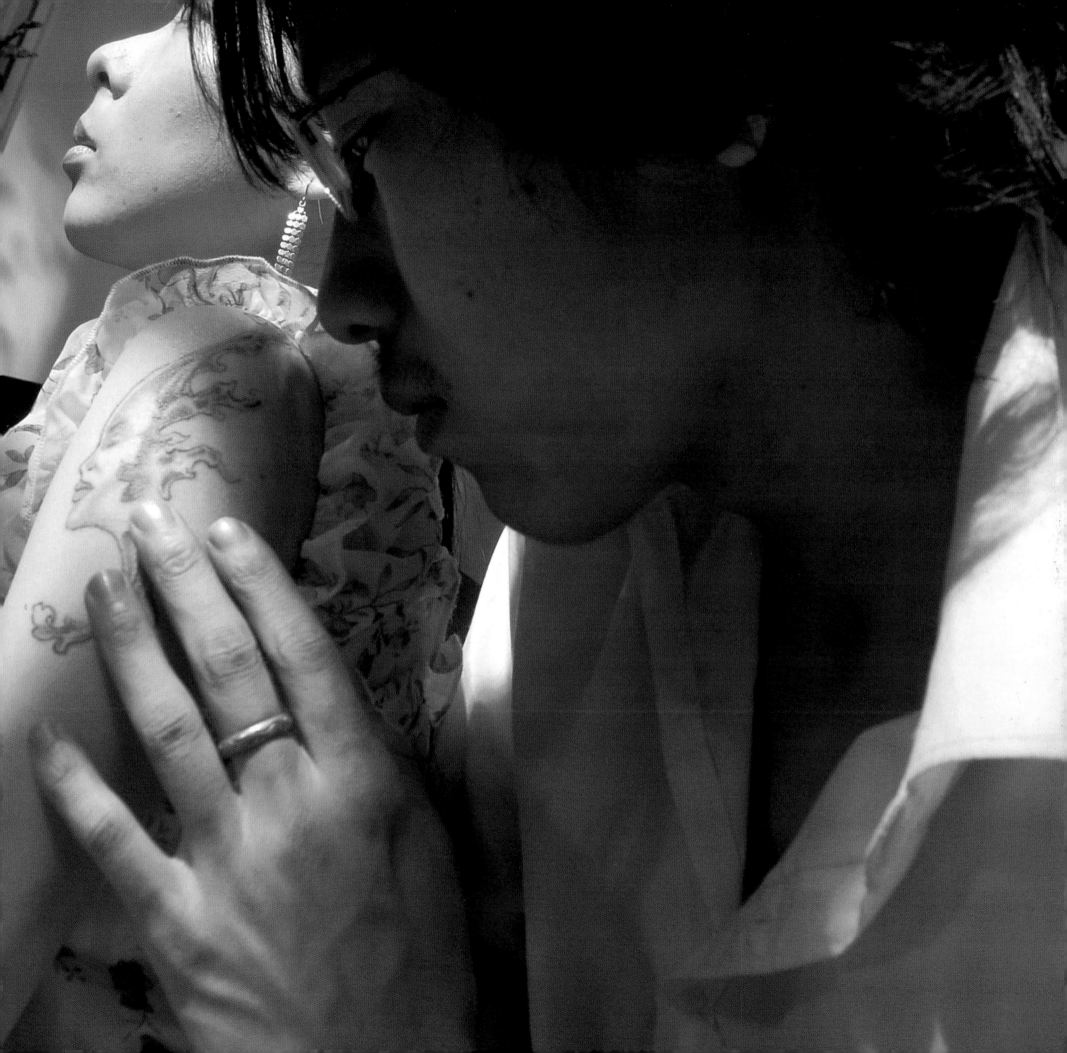

Vana attesa,
stanotte nessuno verrà.
Girovagando, divagando,
non si può cambiare direzione.
Sbatto le ali,
precipito nel mondo dei sogni.
Chi sto aspettando?
Per un'emozione, per un amore,
le ferite si dimenticano.
Solo con te
mi perdo in paradiso
solo nel tuo abbraccio
la mia anima si alzerà in volo.

*Zhulin qi xian 2 / Seven Intellectuals
in Bamboo Forest, Part 2 (I sette intellettuali
della foresta di bambù, parte 2), dalla canzone.*

(*Sottovoce*) "Perché ridi?"
"Cosa stai scrivendo?"
"Niente."
"Lo so."
"Sai che cosa?"
"Niente."

"Forse con me la tua vita non sarà la migliore
possibile, ma le mie attenzioni ti faranno felice."

Notte. Haibo e Xiangfei sul divano.
"La vicina è insopportabile, si mette sempre a
urlare nel mezzo della notte. Non la sopporto più."
"A te cosa importa?"
"Eppure il suo uomo sembra un tipo forte."
"Ma va, siete entrambe in calore".
"Lei è in calore, io voglio solo fare l'amore."

Dai e Mande oziano e scherzano.
"Le donne che si lasciano andare ai piaceri
sensuali sono le più belle..."
"Ho bruciato troppe cartucce da giovane. Molte
le ho sprecate da solo. Rimpiango di non essere
stato accorto."
"Mi affogo sempre nel bere, anche se di fronte
agli altri cerco di controllarmi. Più la situazione
è difficile e più mi viene naturale. Magari non è
così, magari faccio solo finta, ma in buonafede."
"Le donne sui quarant'anni sono molto belle,
soprattutto quelle che sanno ballare le danze
straniere, che indossano abiti con le piume
e tradiscono i fianchi grassi appena si muovono.
Quella carne in eccesso è lì per sedurti."
"Non avere mai una relazione con qualcuno
che hai già amato in passato. È nauseante,
il suo corpo non sarà mai quello di una volta,

e torneresti a toccarle i seni, ora flaccidi,
e i capezzoli dai quali i figli altrui hanno
succhiato il latte. Che schifo! Perché il mio
animo è così debole da voler ancora restare
con lei?"

Haibo e Xiangfei sul divano.
"Ormai sono cresciuta, mi aspetto qualcosa
dalla vita."
"Devo perfezionarmi, non perdere tempo.
Questi sono i miei obiettivi per il futuro;
è realismo estetico."

Corridoio. Bo seduce Xiangfei.
"Non ho una donna preferita, ma solo donne
che mi sono piaciute di più in periodi di tempo
diversi."
"Uomini e donne hanno bisogno di bugie
in buona fede."

*Zhulin qi xian 2 / Seven Intellectuals in Bamboo
Forest, Part 2 (I sette intellettuali della foresta
di bambù, parte 2), dai dialoghi.*

Waiting hopelessly,
no one comes back.
Lingering, wandering,
though he never changes his way.
Flap the wings,
fall into the dreams.
Who am I expecting?
For romance, for love,
forget the bitterness.
With you I am myself
in the lost paradise
so long as I am in your arms
I feel like I am flying in the sky.

*Zhulin qi xian 2 / Seven Intellectuals
in Bamboo Forest, Part 2, from the song.*

(*In a low voice*) "Why are you laughing?"
"What are you writing?"
"Nothing."
"I see."
"See what?"
"Nothing."
"With me, you will probably not have a rich life.
But believe me, I will take good care of you.
You will be happy."

*Night. Haibo and Xiangfei are sitting on the
couch.*
"The woman next door is very annoying.
She always cries at midnight. So annoying.
I am fed up with her."
"It has nothing to do with you."
"But the man seems to be very strong."
"What do you mean?"
"She is threatening. I am eager to make love."

Dai and Mande loaf about and play.
"Women with excessive sex are the most
beautiful."
"I had too much sex when I was young, including
self-abusement. Now I am regretting it."
"I am always out of control after drinking too
much. I try to control myself in front of other
people. The more critical the situation is, the
calmer I am. It could be a feint, but doesn't
matter."
"A woman in her forties is beautiful, especially
who can perform foreign dances. In the dress
decorated with feathers, she exposes her
fat waist. Every movement of the flesh is
tempting you."
"Never have sex with someone you once loved.
It will be disgusting. Her body is no longer the
one you loved. Her breasts are flabby, the ones
which used to be suckled by her children. It is
so disgusting to touch them again. I am too
weak trying to keep the relationship with her."

Haibo and Xiangfei on the couch.
"Now I have grown up and have more
expectation from life. To be perfect and not
to waste time, are my goals in the future.
That is both aestheticism and realism."

Corridor. Bo seduces Xiangfei.
"There is no woman I love best in the world.
But I may love a woman very much in a period
of time."
"Man and woman both need white lies."

*Zhulin qi xian 2 / Seven Intellectuals
in Bamboo Forest, Part 2, from the dialogues.*

JIAER DE SHENGKOU

JIAER'S LIVESTOCK

IL BESTIAME DI JIAER

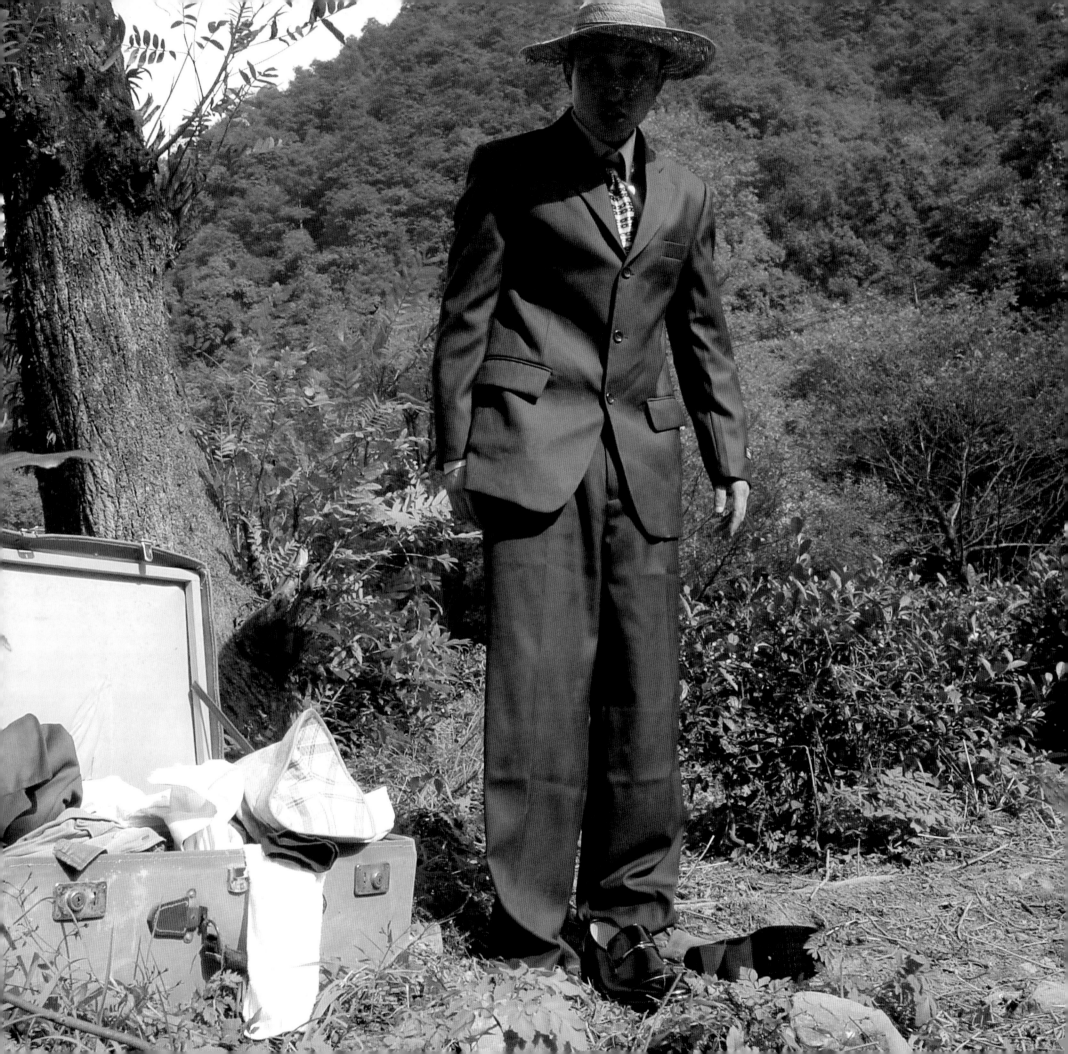

Il tema del doppio definisce la struttura della video installazione *Jiaer de shengkou / Jiaer's Livestock* (*Il bestiame di Jiaer*), 2002-2005, incentrata su due video proiezioni di medesima durata. L'opera è girata, montata e installata in modo da confondere le aspettative del pubblico, proponendo, in spazi adiacenti, due versioni diverse di una storia con gli stessi personaggi.

Come in altre opere di Yang Fudong, la figura del protagonista è un giovane uomo, vestito con abiti da città e accompagnato da una valigia. L'uomo è smarrito nella campagna, forse in fuga da qualcuno o qualche cosa. In una versione della storia un contadino assale l'uomo per derubarlo. Tuttavia, un altro uomo, un raccoglitore di tè, è in agguato e a sua volta uccide il contadino e il suo complice, rubando il bottino. Nella seconda versione, l'uomo di città si rivolta contro i due contadini e li uccide, malgrado questi lo abbiano prima scaldato e rifocillato.

Il bestiame di Jiaer può essere intesa coma una favola morale, incentrata sull'analisi delle pulsioni umane, adattando in senso contemporaneo storie che appartengono sia alla tradizione orientale sia a quella occidentale. Tuttavia, è interessante notare che al centro della storia inscenata da Yang, l'oggetto della disputa e delle brame dei protagonisti è la valigia con il suo contenuto ideale di libri e abiti cittadini. La stessa dimensione urbana dalla quale l'uomo sembra fuggire, insieme al suo bagaglio di cultura e modernizzazione, risulta quindi essere il sogno per il quale tutti sono pronti a qualunque azione, persino a uccidere.

The theme of the double defines the structure of the video installation *Jiaer de shengkou / Jiaer's Livestock* (2002–2005), which centers around two video projections of equal duration, presented in adjacent spaces. The films are shot, edited, and installed in a way that confounds the viewer's expectations, presenting two different versions of the same story.

As in other works by Yang Fudong, the protagonist is a young man dressed in city clothes and carrying a suitcase. He is lost in the countryside, perhaps fleeing from someone or something. In one version of the story, he is assaulted by peasants, who steal his suitcase. However, a tea picker, who has been lying in wait, kills the peasants and takes their plunder. In the second version, the peasants provide the city man with food and warmth, but he repays their kindness by killing them.

Jiaer's Livestock can be understood as a contemporary adaptation of the morality tale, a story type that belongs both to Eastern and Western traditions. It is interesting to note that at the center of both versions of the story is the suitcase, containing books and city-style clothing. Thus this baggage of culture and modernity – the very thing from which the man appeared to be fleeing – seems to be the dream for which everyone is willing to go to any lengths to attain, even murder.

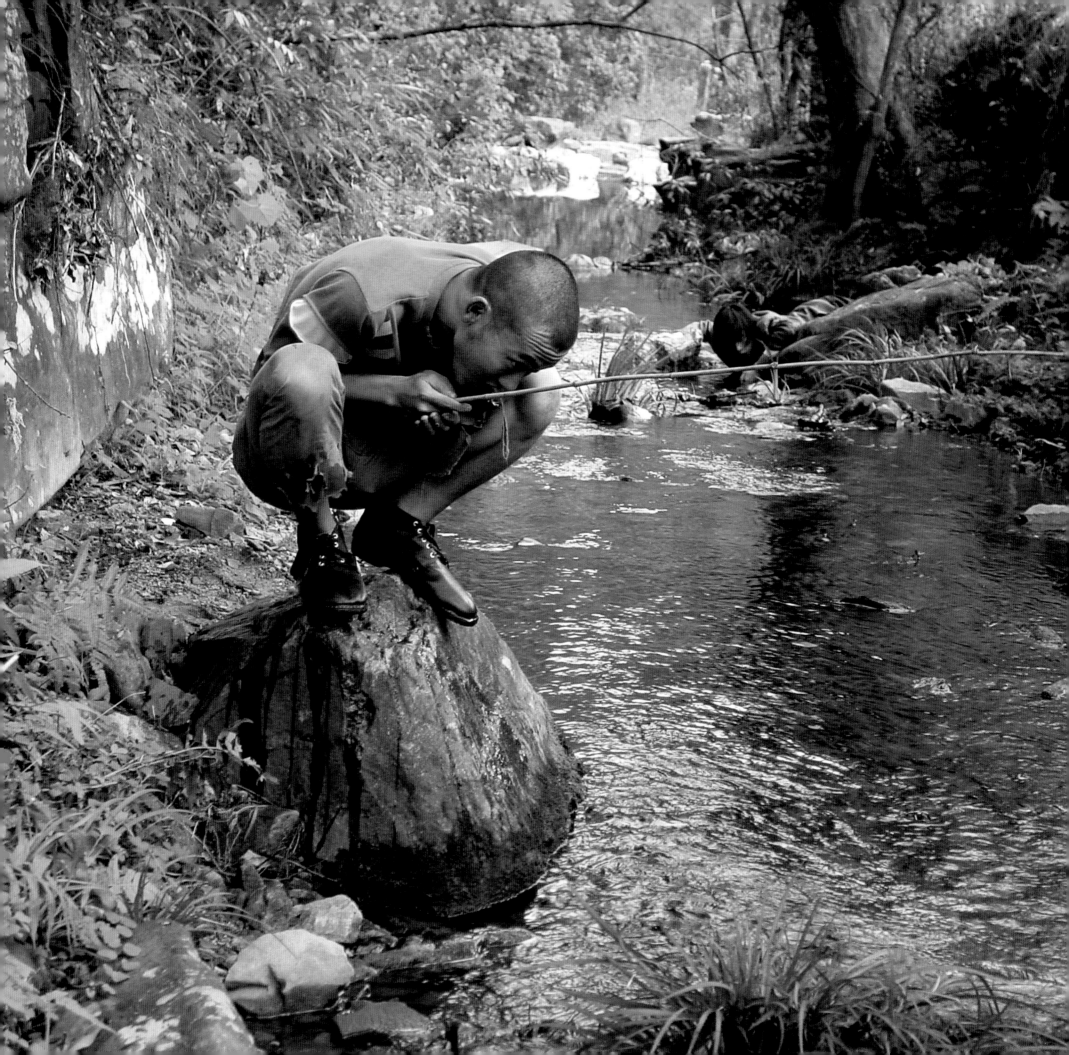

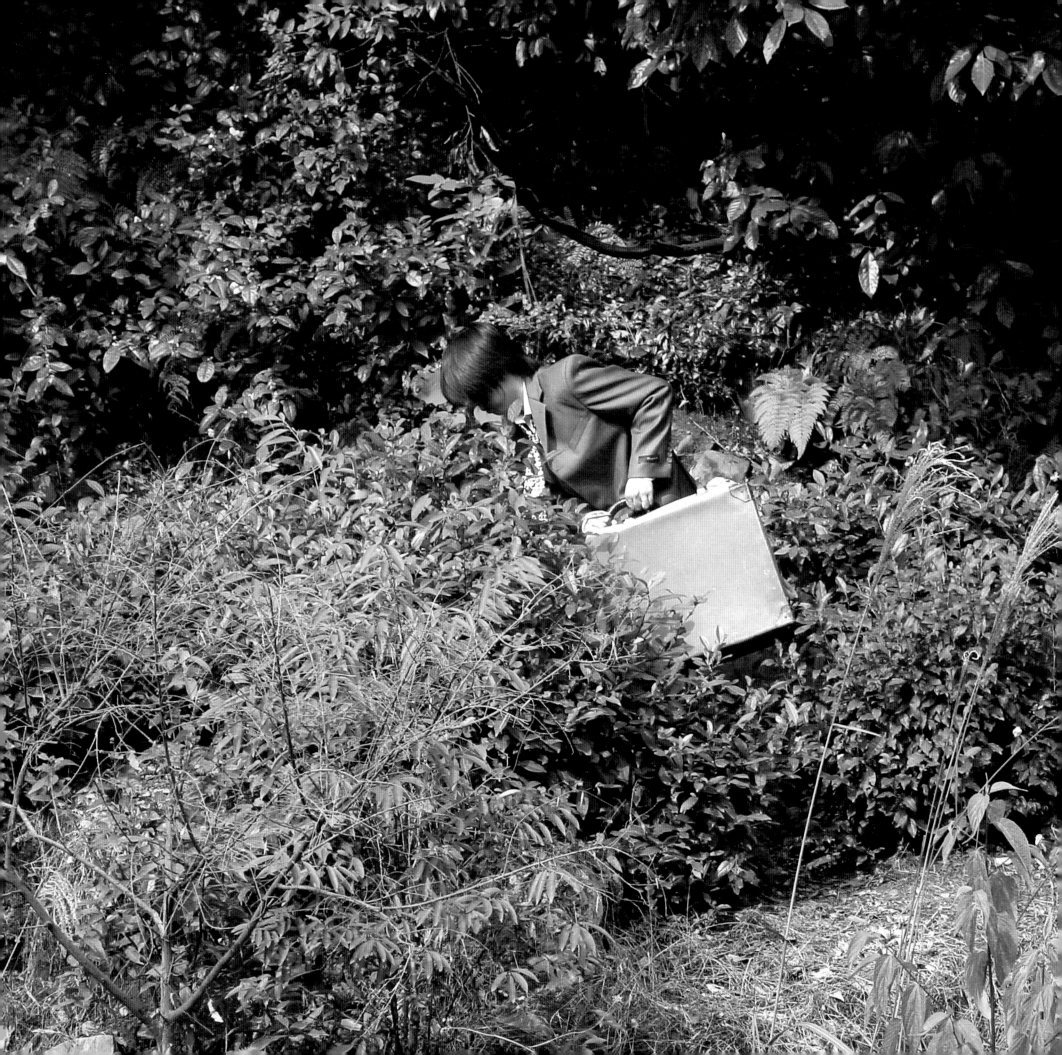

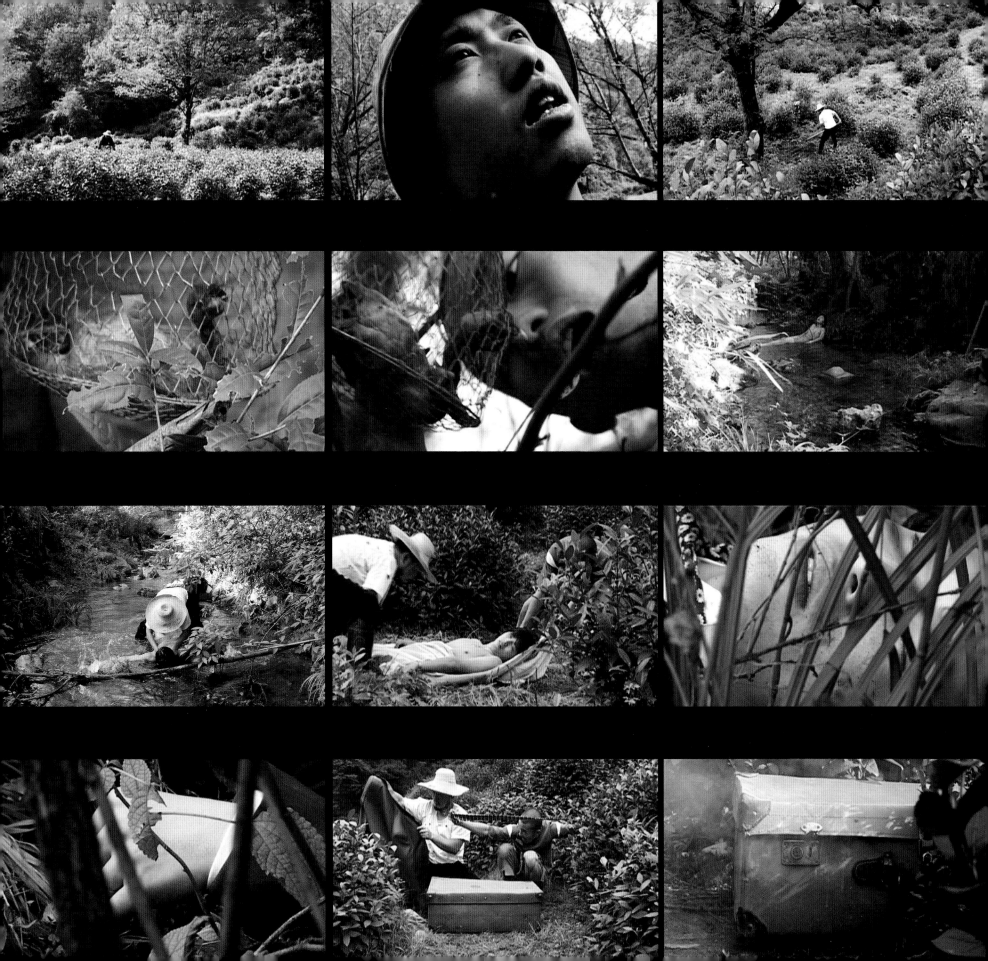

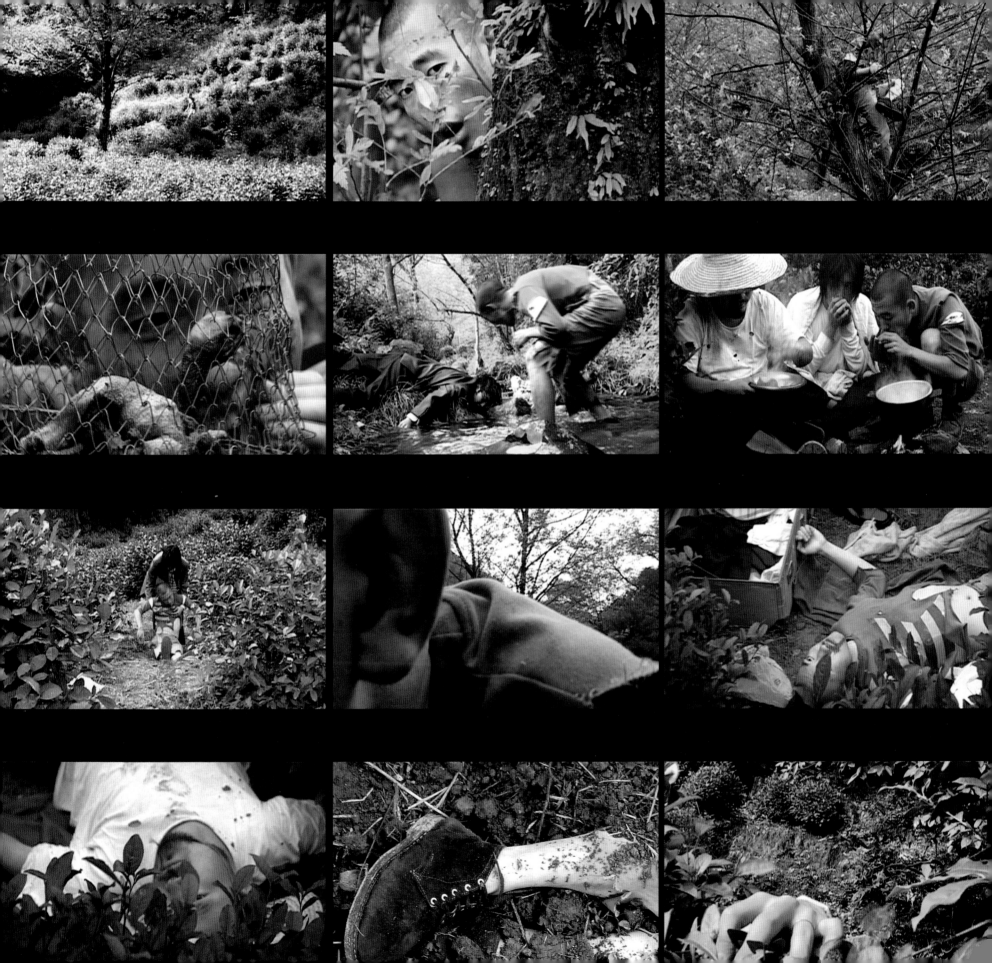

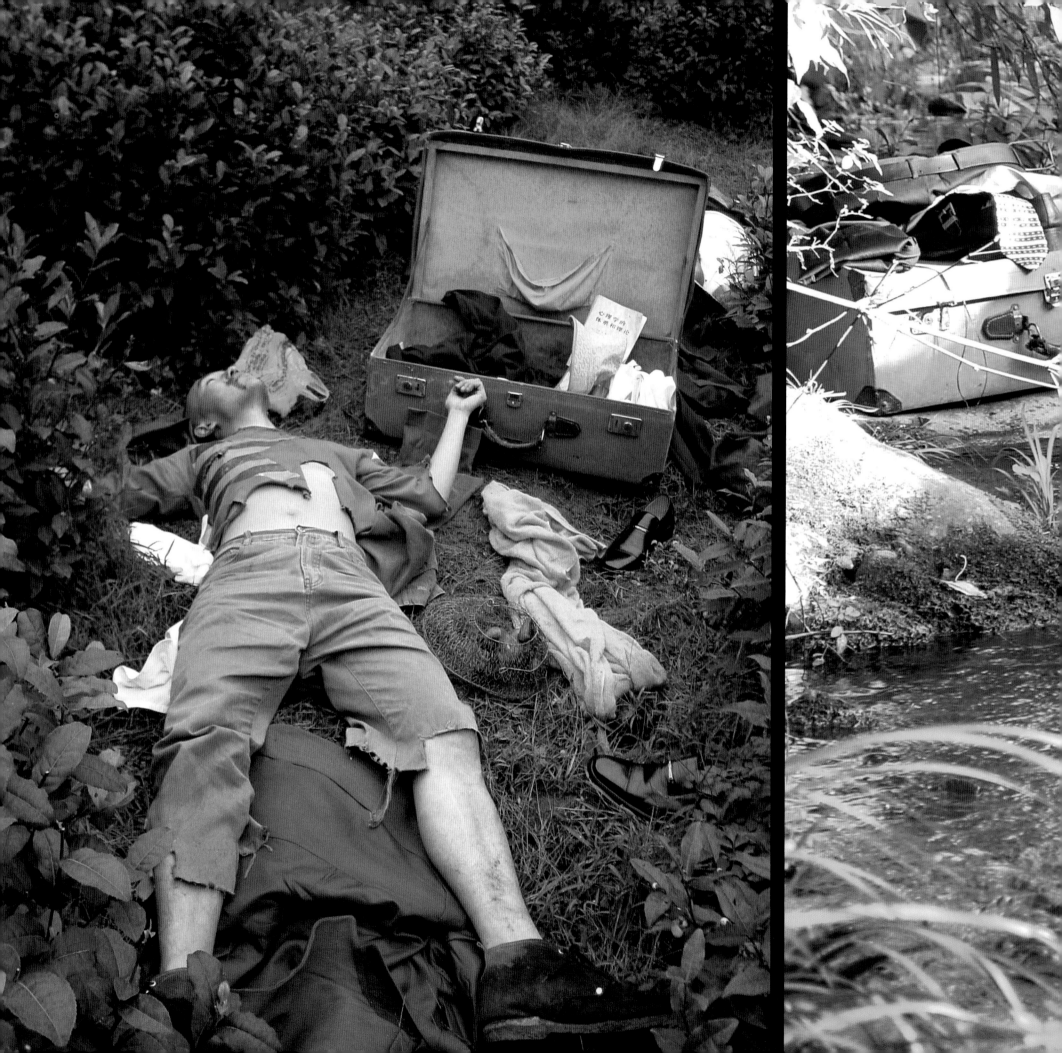

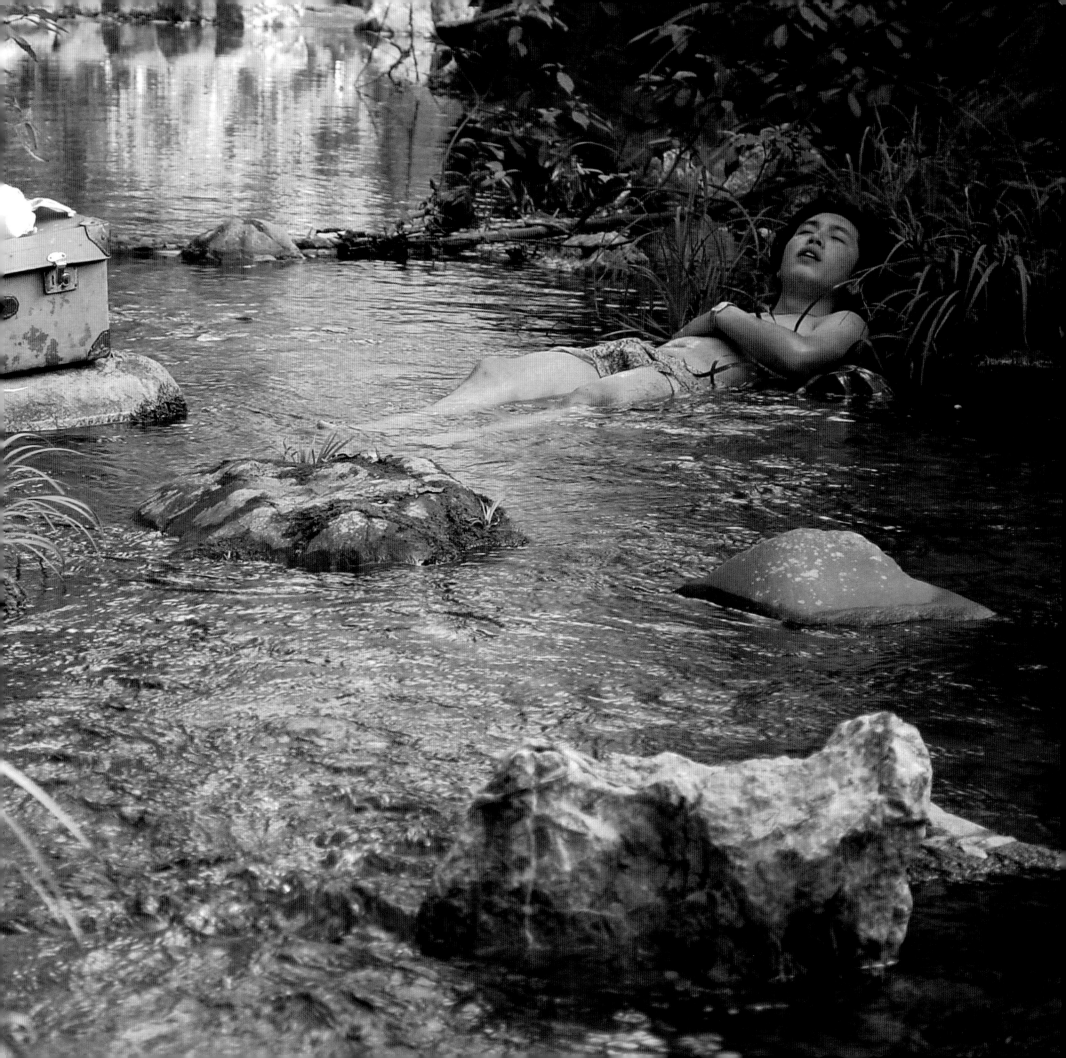

ISVEGLIO DEL

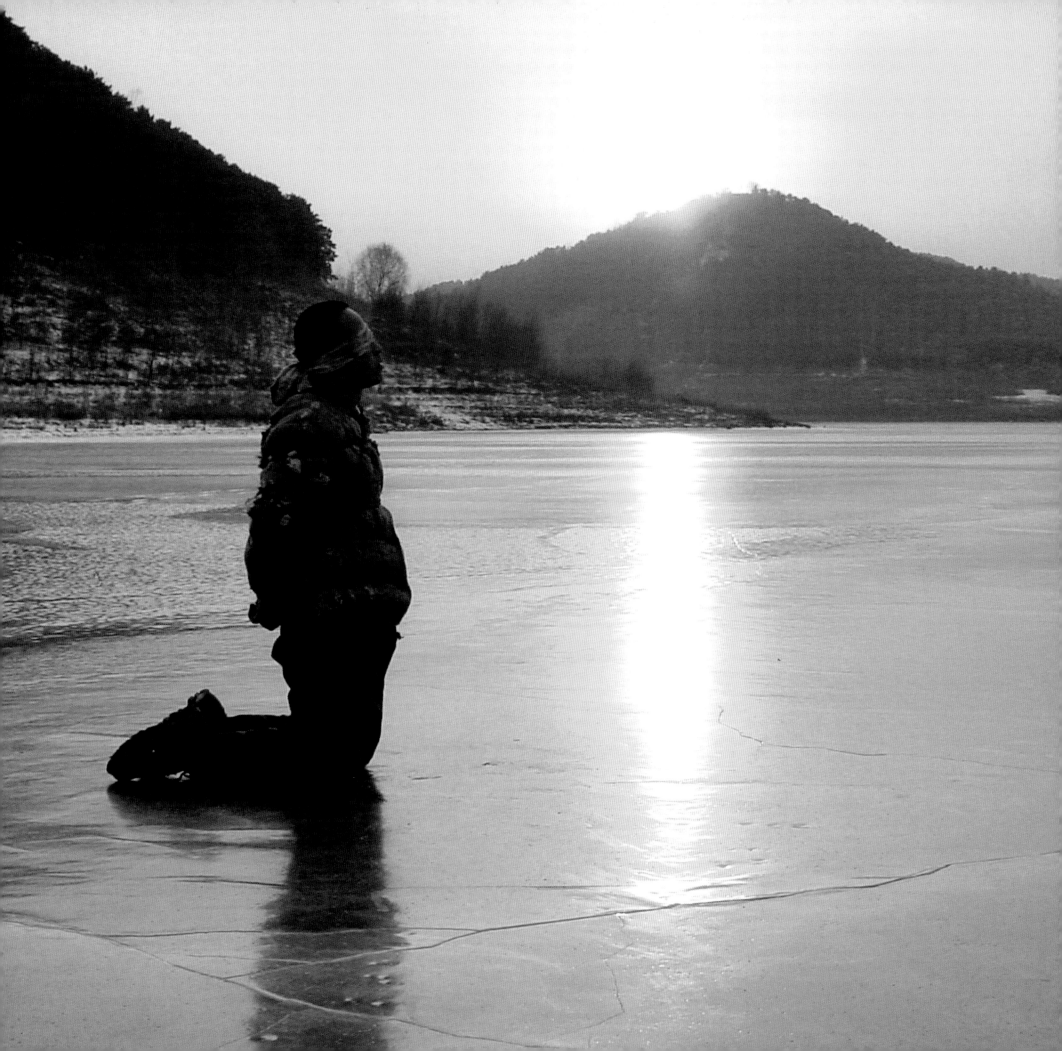

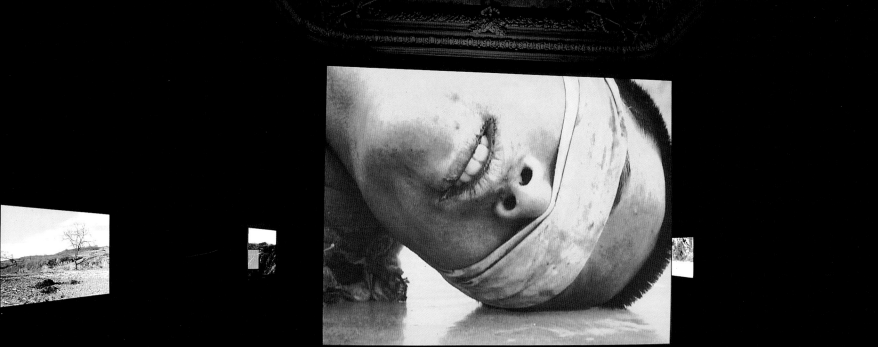

Dengdai she de suxing / Waiting for the Snake to Wake Up (Aspettando il risveglio del serpente), 2005 è l'opera più intensamente drammatica tra quelle ad oggi realizzate da Yang Fudong. Monumentale video installazione, l'opera comprende otto schermi al plasma, due grandi video proiezioni e musica stereofonica in un ambiente oscurato.

Per frammenti, la vicenda narrata è quella di un soldato in fuga, forse un prigioniero mandato allo sbaraglio, oppure un disertore catturato e punito dall'esercito di appartenenza. Abbandonato a se stesso, l'uomo lotta per la sopravvivenza, sullo sfondo di un ostile paesaggio invernale. Gli unici altri esseri umani inquadrati sono i partecipanti a un funerale, triste corteo tra terre desolate. Osservato in distanza, l'evento sembra una prefigurazione del possibile destino del protagonista.

Come caratteristico delle opere di Yang tuttavia, gli eventi sono narrati secondo un montaggio che non rispetta la sequenza temporale, né la logica dei fatti. I semplici meccanismi di prima-dopo o causa-effetto non sembrano appartenere alle sue preoccupazioni. Invece, l'artista posa la sua attenzione sul tema del contrasto tra il singolo individuo e la comunità, sottolineando i laceranti effetti dell'isolamento.
Le inquadrature di taglio cinematografico, la ripetizione degli schermi nello spazio dell'installazione e la colonna sonora appositamente composta, concorrono a immergere gli spettatori in un ambiente intensamente emotivo, rendendo palpabile la condizione di fragilità fisica e psicologica dell'essere umano.

Dengdai she de suxing / Waiting for the Snake to Wake Up (2005), is Yang Fudong's most dramatic work to date. A monumental video installation, it consists of eight plasma screens, two large video projections, and stereophonic music, presented in a darkened space.

Though the narrative is fragmented, a story emerges about an escaped soldier, possibly a prisoner of war, or perhaps a deserter captured and punished by his own army. Alone, he struggles to survive against the backdrop of a hostile winter landscape. The only other human beings in the film are the participants in a funeral, a sad procession in a desolate setting. Observed from a distance by the protagonist, the event seems to foreshadow his own likely fate.

In keeping with Yang's characteristic style, the editing ignores temporal sequence and factual logic. The artist does not seem to be concerned with simple mechanisms of before-after or cause-effect. Instead, he focuses on the contrast between the individual and the community, stressing the lacerating effects of isolation. The cinematic shots, the repetition of the screens in the installation space, and the specially composed soundtrack all work together to immerse viewers in a compellingly emotional environment, palpably conveying physical and psychological fragility of the human being.

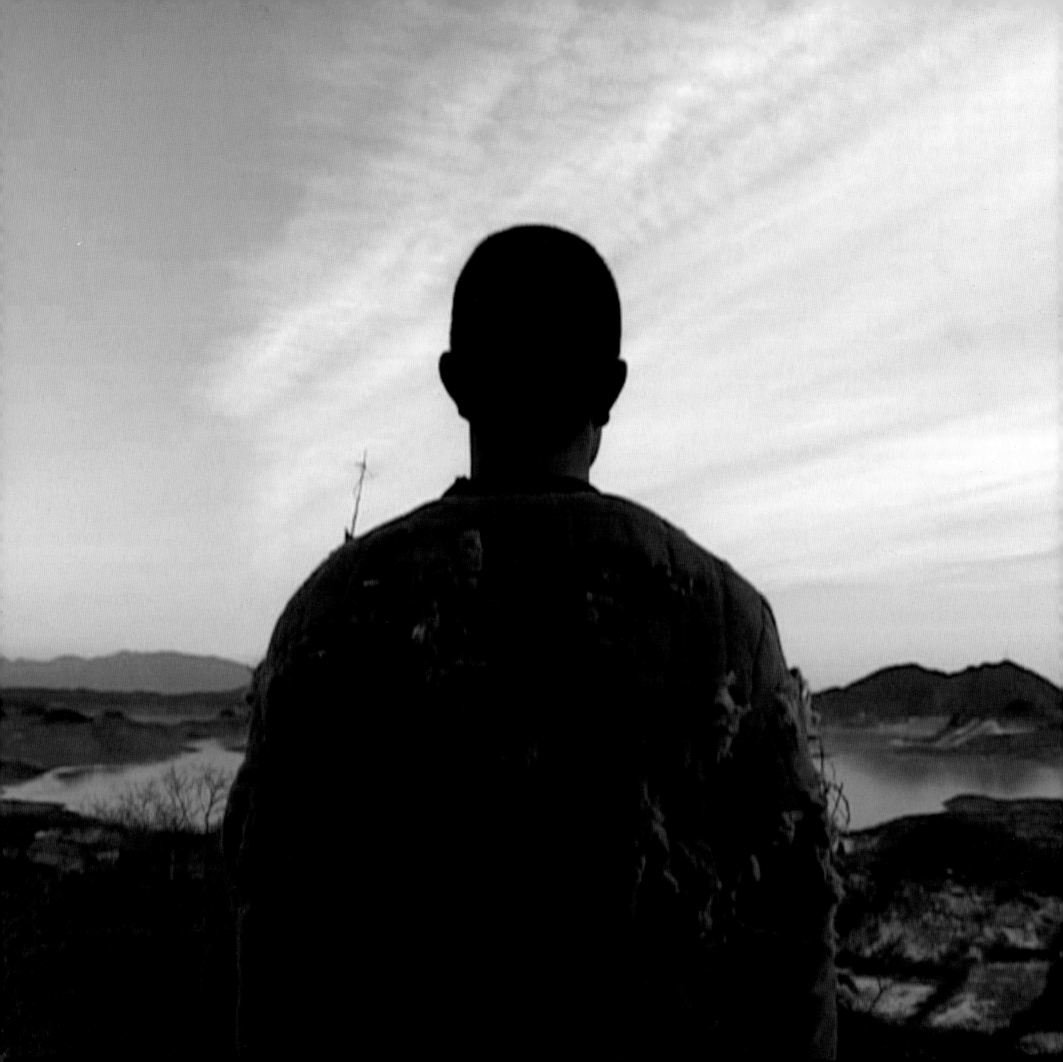

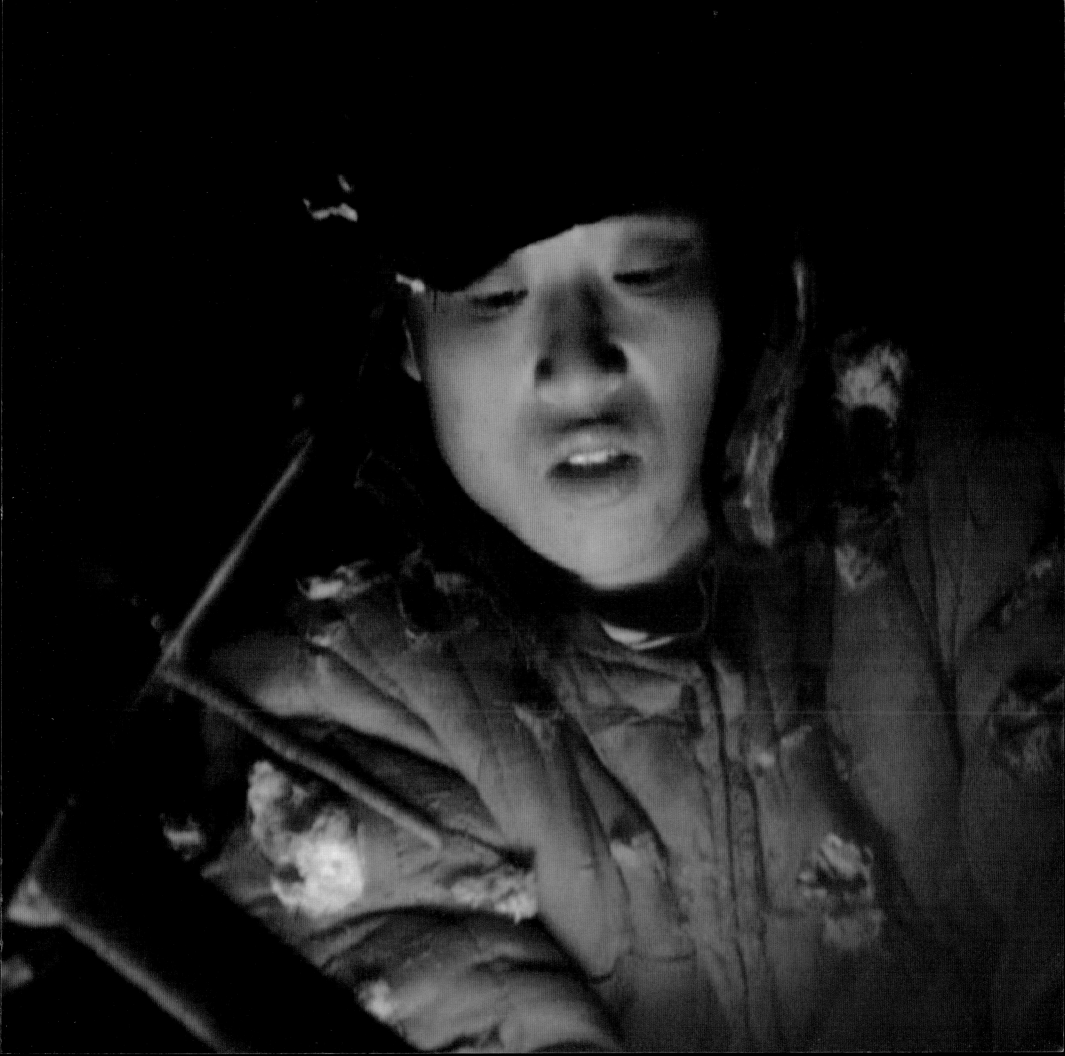

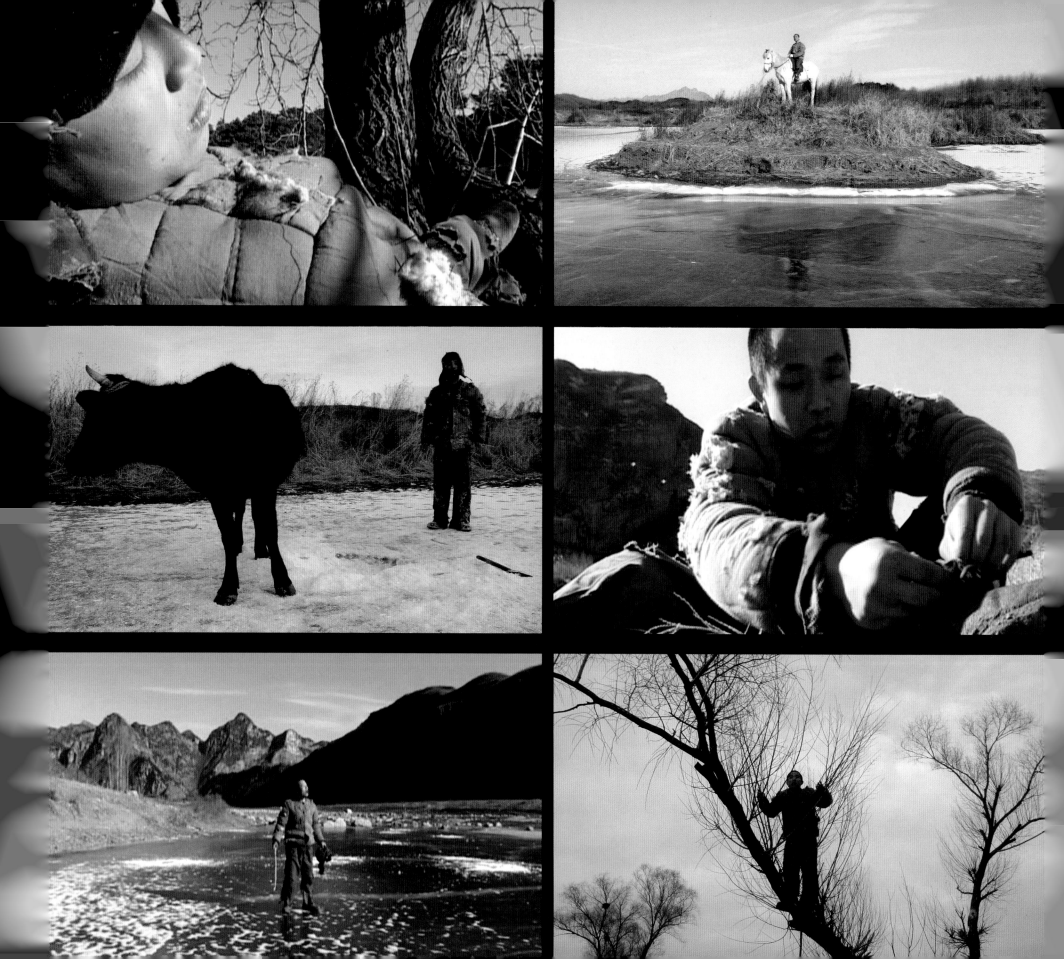

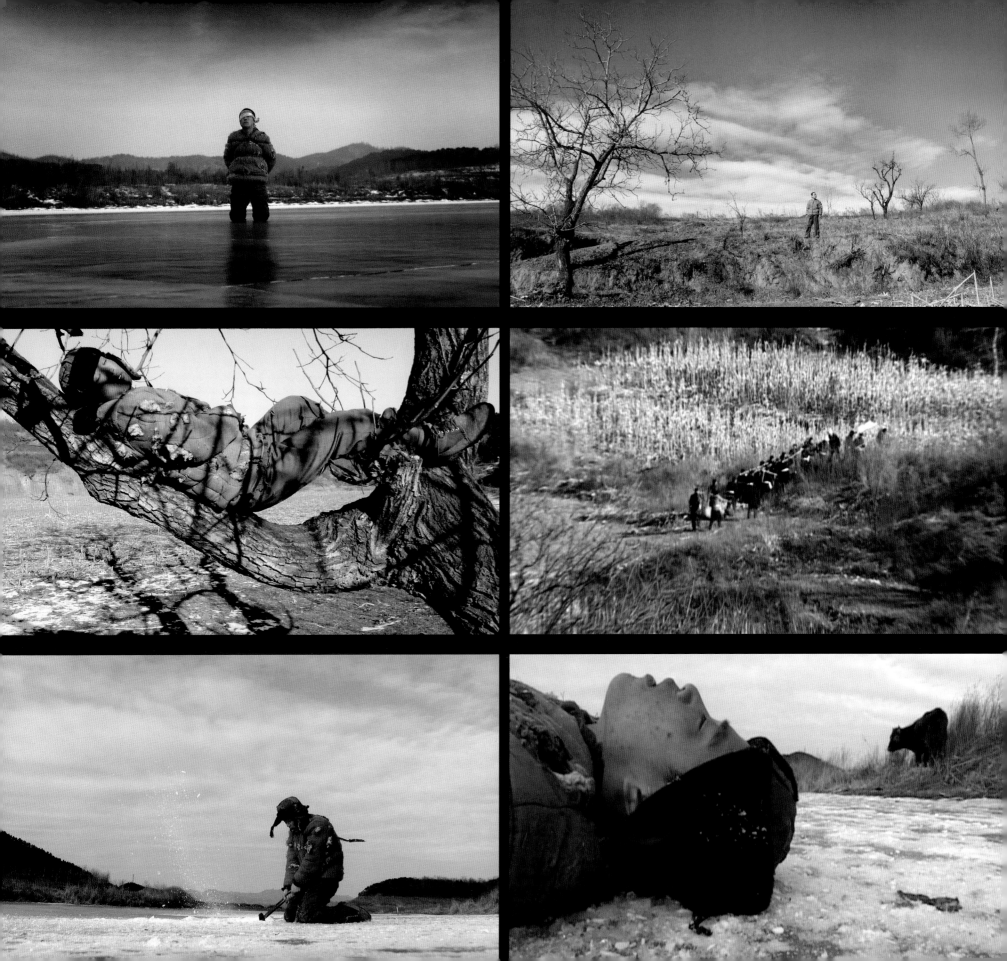

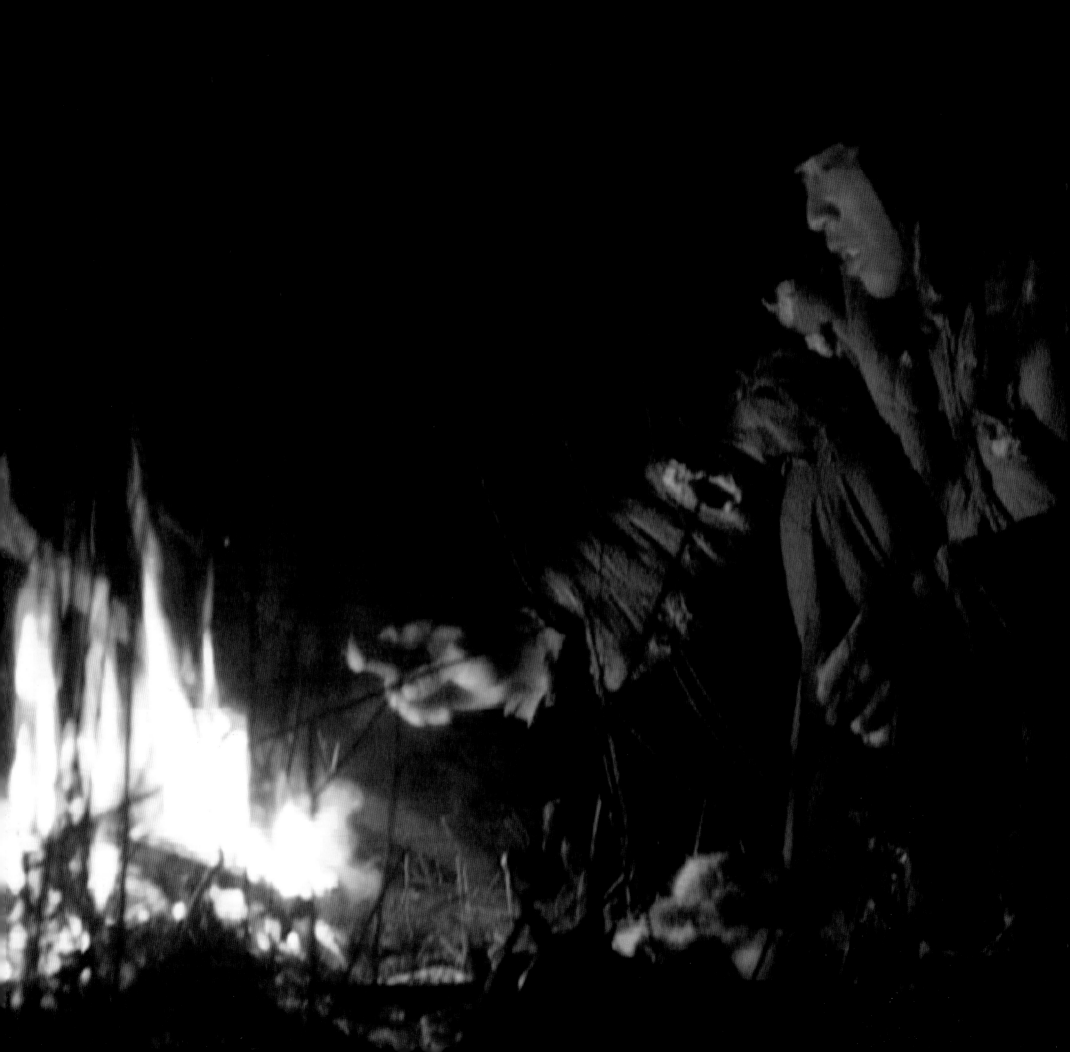

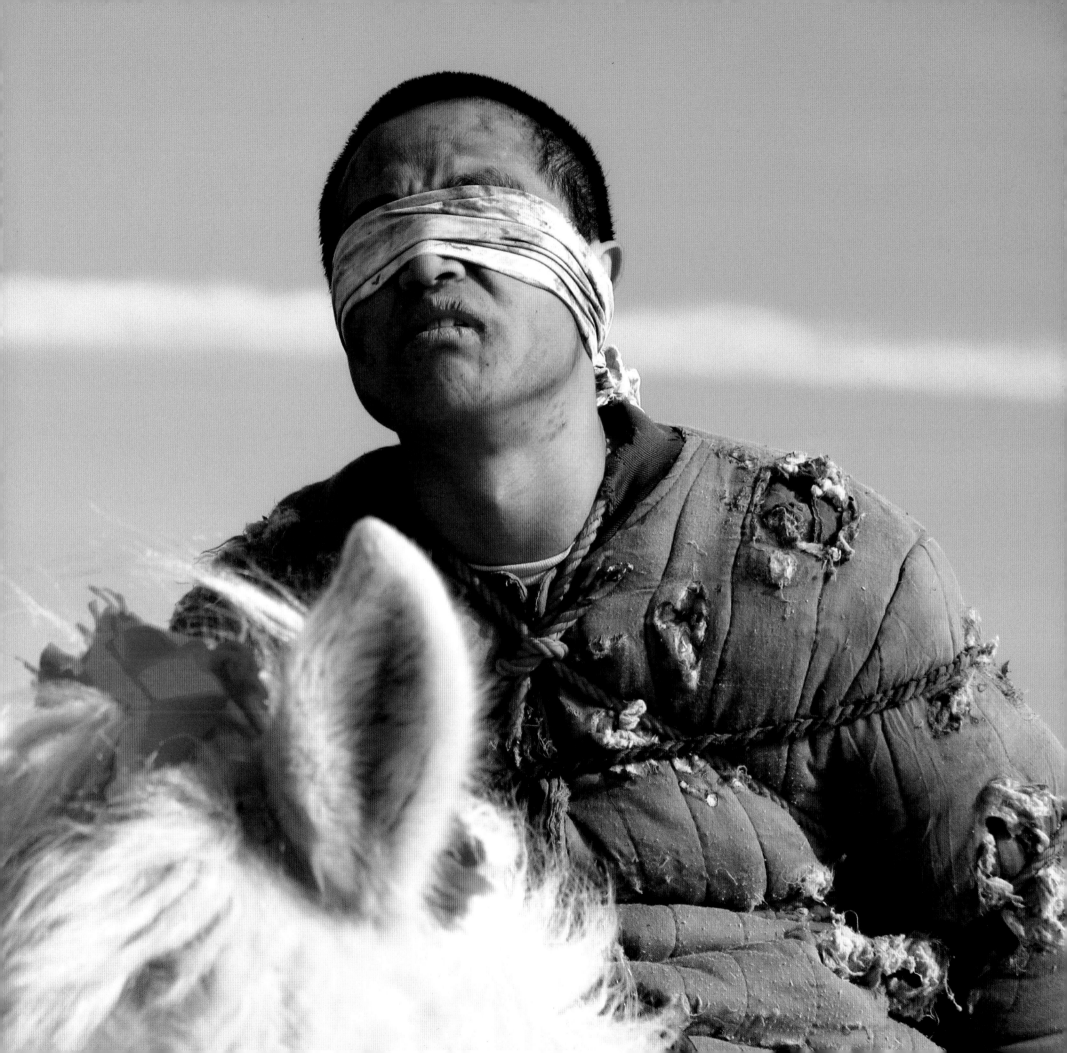

BIOGRAFIA

Yang Fudong nasce a Pechino nel 1971. Nel 1991 inizia a frequentare i corsi della Accademia Nazionale Cinese d'Arte di Hangzhou, diplomandosi nel 1995 con una specializzazione in pittura a olio. L'interesse per la fotografia, cui si avvicina negli anni dell'accademia, si sviluppa parallelamente alla passione per il cinema. A partire dal 1996, segue saltuariamente alcune lezioni presso il Dipartimento di Fotografia dell'Accademia di Belle Arti e l'Accademia di Cinema di Pechino e inizia a scrivere la sceneggiatura del suo primo lungometraggio, *Mosheng tiantang / An Estranged Paradise* (*Un paradiso estraneo*), che gira nel 1997. Al film, ultimato nel 2002, segue nel 1998 la prima video installazione, *Wo bingfei qiangpo ni / After All I Didn't Force You* (*Dopo tutto non ti ho costretto*). Il 1998 segna anche il suo trasferimento a Shanghai, dove attualmente vive e lavora. Sul finire degli anni Novanta Yang Fudong è coinvolto in molte delle mostre indipendenti che alimenteranno il dibattito sulla scena cinese contemporanea. Nel 1999 partecipa a *Post-Sense Sensibility Distorted Bodies and Delusions*. La collettiva è allestita a Pechino in un seminterrato del Peony District. Per *Supermarket* (o, secondo la traduzione letterale dal cinese, *Arte in vendita*), organizzata in un centro commerciale di Shanghai, realizza il flip-book del video *Wo ai wo de zuguo / I Love My Motherland* (*Amo la mia patria*). Sempre a Shanghai, presenta opere fotografiche in *The Same but also Changed. Works of Fourteen Photographers*, evento di cui è anche curatore, ed espone nella collettiva *The Brilliance of the City. Invitational Exhibition of Shanghai. New Figurative Painting*. Nello stesso anno, nell'ambito dell'Up-and-Coming Film Festival di Hannover, il video *Dopo tutto non ti ho costretto* viene proiettato per la prima volta in Europa.
Nel 2000 organizza a Shanghai la collettiva *Useful Life* insieme a Xu Zheng e Yang Zhenzhong. Completa inoltre la video installazione multicanale *Jinwan de yueliang / Tonight Moon* (*La luna di questa notte*), opera che l'anno seguente viene selezionata per la settima Biennale di Istanbul. In ottobre partecipa alla controversa *Fuck Off* (o, secondo la traduzione letterale dal cinese, *Approccio non cooperativo*), dove espone il trittico fotografico *Diyi ge zhishi fenzi / The First Intellectual* (*Il primo intellettuale*), 2000. La figura dell'intellettuale occupa un ruolo centrale anche in *Zhulin qi xian / Seven Intellectuals in Bamboo Forest* (*I sette intellettuali della foresta di bambù*), il suo progetto cinematografico più complesso, che inizia a delineare fra il 2001 e il 2002.
A partire dal 2001 è invitato a numerose rassegne internazionali, quali la prima Biennale di Valencia e la prima Triennale di Yokohama. Con il sostegno del Ministero per la Cultura Cinese, Hamburger Bahnhof, Berlino ospita *Living in Time. 29 zeitgenössische Künstler aus China*, mostra che lancia numerosi artisti cinesi emergenti sul piano internazionale. Nello stesso anno, *Houfang – hei, tian liang le / Backyard. Hey, Sun Is Rising!* (*Cortile. Ehi, il sole sorge!*) viene premiato come miglior cortometraggio sperimentale al Festival di Pechino.
Nel 2002 il suo lavoro è alla Documenta 11, alla prima Triennale di Canton e alla quarta edizione della Shanghai Biennale, dove riceve una borsa di studio dell'Asia-Europe Foundation, mentre i suoi video e film vengono programmati in importanti festival a New York e Tokyo. Contemporaneamente alle mostre ufficiali, in Cina continua la collaborazione a eventi indipendenti. Nel mese di luglio, partecipa a *The Long March: a Walking Visual Display*, progetto che mira a portare l'arte contemporanea cinese sul percorso storico della Lunga Marcia di Mao Zedong. In concomitanza con la partecipazione alla Biennale di Shanghai, espone nella mostra indipendente *Glad to Meet You: Fan Mingzhen & Fan Mingzhu*.
Fra il 2003 e il 2005 gira tre dei cinque film previsti per la serie *I sette intellettuali della foresta di bambù*. L'episodio iniziale, proiettato nel 2003 a BüroFriedrich, Berlino e a The Moore Space, Miami in occasione di alcune fra le sue prime mostre personali, viene incluso nella sezione *Stazione Utopia* alla Biennale di Venezia. Sempre nel contesto della Biennale, è invitato a rappresentare la Cina insieme a Liu Jianhua e Yang Zhenzhong nella collettiva *Synthi-Scape*, prevista per il primo padiglione ufficiale. A causa di difficoltà organizzative, la mostra non ha luogo a Venezia ma al Guangdong Museum of Art di Canton. A Parigi partecipa alle collettive *Alors, la Chine?* e *Camera*, rispettivamente presso il Centre Pompidou e il Musée d'Art moderne de la Ville de Paris.
Nel 2004 termina la seconda parte de *I sette intellettuali della foresta di bambù* ed è finalista del prestigioso Hugo Boss Prize al Guggenheim Museum di New York. A Brema, Londra, New York, Parigi, Zurigo, Chicago e Los Angeles gli vengono dedicate mostre personali, cui seguono le partecipazioni al Carnegie International, Pittsburgh e alla quinta Biennale di Shanghai, dove presenta insieme a Jang Zhi, Cao Fei e Chen Xiaoyun il progetto collettivo *Float – A Cine Ladder Project*. Su commissione di FACT – The Foundation for Art and Creative Technology, in occasione della terza Biennale di Liverpool realizza la video installazione *Xiahai / Close to the Sea* (*Un po' più vicino al mare*).
Il 2005 si apre con le due mostre personali organizzate dalla Galleria Marian Goodman a Parigi e dalla Kunsthalle di Vienna. Completa inoltre una nuova versione di *Jiaer de shengkou / Jiaer's Livestock* (*Il bestiame di Jiaer*), 2002-2005, e realizza *Dengdai she de suxing / Waiting for the Snake to Wake Up* (*Aspettando il risveglio del serpente*), 2005, due video installazioni presentate in anteprima per la personale al Castello di Rivoli Museo d'Arte Contemporanea. In autunno segue la mostra presso lo Stedelijk Museum, Amsterdam. Il suo lavoro viene esposto alla prima Biennale d'arte contemporanea di Mosca, al Kunsten Festival des Arts, Bruxelles e alla terza Biennale d'arte asiatica, Fukuoka. Per la prima Biennale d'arte contemporanea cinese di Montpellier, realizza l'installazione *"Huosi" niao / "Huo-si" Bird* (*L'uccello di fuoco*), 2005, premiata con una menzione della giuria.

BIOGRAPHY

Yang Fudong was born in Beijing in 1971. In 1991 he began his studies at the China National Academy of Art in Hangzhou. In 1995 he graduated with a specialization in oil painting. While at the Academy he developed an interest in photography and a passion for cinema. Beginning in 1996, he took classes in the Department of Photography at the Fine Arts Academy and the Film Academy in Beijing, and he began writing the screenplay for his first full-length feature, *Mosheng tiantang / An Estranged Paradise*, which he shot in 1997 and completed in 2002. In 1998 he created his first video installation, *Wo bingfei qiangpo ni / After All I Didn't Force You*. That same year he moved to Shanghai, where he currently lives and works.

In the late '90s Yang participated in many of the independent exhibitions that fostered debate on the contemporary scene in China. In 1999, he took part in *Post-Sense Sensibility Distorted Bodies and Delusions*, an important independent exhibition. This group event was held in Beijing, in a basement of the Peony District. For *Supermarket* (literally translated from Chinese as *Art for Sale*), organized in a shopping center of Shanghai, he created the flip-book for the video *Wo ai wo de zuguo / I Love My Motherland*. Again in Shanghai, he showed his photographic work at *The Same but also Changed. Works of Fourteen Photographers*, an event he also curated, and he participated in the group painting exhibition *The Brilliance of the City. Invitational Exhibition of Shanghai. New Figurative Painting*. That same year his work *After All I Didn't Force You* was shown for the first time in Europe, at the Up-and-Coming Film Festival in Hannover.

In 2000, together with Xu Zheng and Yang Zhenzhong, Yang Fudong organized the group event *Useful Life*. He also completed a multi-channel video installation, *Jinwan de yueliang / Tonight Moon,* which was selected the following year for the 7th Istanbul Biennial. In October 2000 he participated in the controversial *Fuck Off* (literally translated from Chinese as *Uncooperative Approach*), where he exhibited a photographic triptych, *Diyi ge zhishi fenzi / The First Intellectual* (2000). The figure of the intellectual also occu-

pies a central role in *Zhulin qi xian / Seven Intellectuals in Bamboo Forest*, his most complex film project, which he began working on in 2001-2002. Since 2001 he has taken part in major international exhibitions, such as the 1st Yokohama Triennial and the 1st Valencia Biennial. With backing from the Chinese Ministry of Culture, the Hamburger Bahnhof in Berlin hosted *Living in Time. 29 zeitgenössische Künstler aus China*, an exhibition that brought numerous emerging Chinese artists to international attention. In the same year, *Houfang – hei, tian liang le / Backyard. Hey, Sun Is Rising!* was awarded the first prize as best experimental short film at the Festival of Beijing.

In 2002 his work was seen at Documenta 11, the 1st Guangzhou Biennial, and the 4th Shanghai Biennial, where he received a fellowship from the Asia-Europe Foundation. At the same time his videos were shown at important festivals in New York and Tokyo. Simultaneous to his participation in official exhibitions, in China he has continued to take part in independent events. In July he participated in *The Long March: A Walking Visual Display*, a project that attempts to bring contemporary Chinese art to the historic path of Mao Zedong's Long March. In conjunction with his participation in the Shanghai Biennial, he exhibited in the independent show *Glad to Meet You: Fan Mingzhen & Fan Mingzhu*.

Between 2003 and 2005 Yang Fudong shot three of the five films conceived for the series *Zhulin qi xian / Seven Intellectuals in Bamboo Forest*. The initial episode, screened in 2003 at BüroFriedrich, Berlin, and at The Moore Space, Miami, on the occasion of some of his first solo exhibitions, was included in the *Utopia Station* section at the Venice Biennale. He was also invited to represent China at the Biennale, along with Liu Jianhua and Yang Zhenzhong, in a group show entitled *Synthi-Scape*, planned for the first official Chinese pavilion. Due to organizational difficulties, the exhibition did not take place in Venice, but was held at the Guangdong Museum of Art in Guangzhou. In Paris, he participated in the group shows *Alors, la Chine?* at the Centre Pompidou, and *Camera* at the Musée d'Art moderne de la Ville de Paris.

In 2004 he completed the second part of *Seven*

Intellectuals in Bamboo Forest and was a finalist for the prestigious Hugo Boss Prize at the Guggenheim Museum in New York. He had solo exhibitions in Bremen, London, New York, Paris, Zurich, Chicago, and Los Angeles, after which he participated in the Carnegie International, Pittsburgh, and the 5th Shanghai Biennial, where, with Jang Zhi, Cao Fei, and Chen Xiaoyun, he presented a group project, *Float – A Cine Ladder Project*. He then created the video installation *Xiahai / Close to the Sea*, commissioned by FACT – The Foundation for Art and Creative Technology for the 3rd Liverpool Biennial.

2005 began with two solo exhibitions organized by the Marian Goodman Gallery in Paris and the Wien Kunsthalle, Vienna. Yang also completed a new version of *Jiaer de shengkou / Jiaer's Livestock* (2002-2005), and made *Dengdai she de suxing / Waiting for the Snake to Wake Up* (2005), two video installations which premiered on the occasion of his solo exhibition at Castello di Rivoli Museum of Contemporary Art. In the autumn followed a solo exhibition at the Stedelijk Museum, Amsterdam. His work was exhibited at the 1st Moscow Biennial of Contemporary Art, the Brussels Kunsten Festival des Arts, and the 1st Biennial of Contemporary Chinese Art in Montpellier, where Yang received the mention of the jury for the video installation "*Huosi*" *niao / "Huo-si" Bird*.

OPERE
WORKS

FILM
MOVIES

1997

Mosheng tiantang / An Estranged Paradise
(*Un paradiso estraneo*), 1997-2002
film in 35 mm trasferito su DVD, bianco e nero,
sonoro, 76' / 35 mm film transferred to DVD,
black and white, sound, 76 min.
musica di / music by Jin Wang
edizione di 7 / edition of 7
Courtesy l'artista / the artist, Shanghart Gallery,
Shanghai e / and Marian Goodman Gallery,
New York-Paris
pp. 9, 21, 28-29, 32-35; p. 30 veduta
dell'installazione presso / installation view
at Documenta 11, Kassel; Foto / Photo Yang
Fudong
in mostra / exhibited

2001

*Houfang – hei, tian liang le / Backyard. Hey,
Sun Is Rising!* (*Cortile. Ehi, il sole sorge!*)
film in 35 mm trasferito su DVD, bianco e nero,
sonoro, 13' / 35 mm film transferred to DVD,
black and white, sound, 13 min.
musica di / music by Zhou Qing
edizione di 10 / edition of 10
Courtesy l'artista / the artist, Shanghart Gallery,
Shanghai e / and Marian Goodman Gallery,
New York-Paris
pp. 12, 36-37, 40-41; p. 38 Yang Fudong mentre
filma / Yang Fudong during the shooting
in mostra / exhibited

2003

Liu Lan
film in 35 mm trasferito su DVD, bianco e nero,
sonoro, 14' / 35 mm film transferred to DVD,
black and white, sound, 14 min.
musica di / music by Zhou Qing
edizione di 10 / edition of 10
Courtesy l'artista / the artist, Shanghart Gallery,
Shanghai e / and Marian Goodman Gallery,
New York-Paris
pp. 42-43, 46-47; p. 44 veduta dell'installazione
presso / installation view at Musée d'Art

moderne de la Ville de Paris, Paris;
Foto / Photo Yang Fudong
in mostra / exhibited

*Zhulin qi xian 1 / Seven Intellectuals in Bamboo
Forest, Part 1* (*I sette intellettuali della foresta di
bambù, parte 1*)
film in 35 mm trasferito su DVD, bianco e nero,
sonoro, 29' 32" / 35 mm film transferred to
DVD, black and white, sound, 29 min. 32 sec.
musica di / music by Jin Wang
edizione di 7 / edition of 7
Courtesy l'artista / the artist, Shanghart Gallery,
Shanghai e / and Marian Goodman Gallery,
New York-Paris
pp. 48-49, 52-54; p. 50 veduta dell'installazione
presso / installation view at 50. Biennale di
Venezia, Arsenale, Venezia; Foto / Photo Yang
Fudong
in mostra / exhibited

2004

*Zhulin qi xian 2 / Seven Intellectuals in Bamboo
Forest, Part 2* (*I sette intellettuali della foresta
di bambù, parte 2*)
film in 35 mm trasferito su DVD, bianco e nero,
sonoro, 46' 15" / 35 mm film transferred to
DVD, black and white, sound, 46 min. 15 sec.
musica di / music by Jin Wang
edizione di 7 / edition of 7
Courtesy l'artista / the artist, Shanghart Gallery,
Shanghai e / and Marian Goodman Gallery,
New York-Paris
pp. 24, 56-57, 60-62; p. 58 veduta
dell'installazione presso / installation view at
54th Carnegie International, Pittsburg; Foto /
Photo Yang Fudong
in mostra / exhibited

Mante he daihao / Mante and Daihao (*Mante
e Daihao*)
film in 35 mm, sonoro, colore, 12' / 35 mm film,
sound, color, 12 min.
musica di / music by Miya Dudu
edizione di 3 / edition of 3
Courtesy l'artista / the artist, Shanghart
Gallery, Shanghai e / and Marian Goodman

Gallery, New York-Paris
non riprodotto / not reproduced

Lu ke zai yu / Lock Again (*Due estranei si
incontrano di nuovo*)
film in 16 mm trasferito su DVD, colore, sonoro,
3' / 16 mm film transferred to DVD, sound,
3 min.
musica di / music by Miya Dudu
edizione di 10 / edition of 10
Courtesy l'artista / the artist, Shanghart Gallery,
Shanghai e / and Marian Goodman Gallery,
New York-Paris
non riprodotto / not reproduced

2005

*Zhulin qi xian 3 / Seven Intellectuals in Bamboo
Forest, Part 3* (*I sette intellettuali della foresta
di bambù, parte 3*), in corso di lavorazione /
currently in progress
film in 35 mm trasferito su DVD, bianco e nero,
sonoro, 50' circa / 35 mm film transferred to
DVD, black and white, sound, 50 min. circa
musica di / music by Jin Wang
edizione di 7 / edition of 7
Courtesy l'artista / the artist, Shanghart Gallery,
Shanghai e / and Marian Goodman Gallery,
New York-Paris
pp. 13, 27

VIDEO E VIDEO INSTALLAZIONI
VIDEO AND VIDEO INSTALLATIONS

1998

*Wo bingfei qiangpo ni / After All I Didn't Force
You* (*Dopo tutto non ti ho costretto*)
video, colore, sonoro, 2' 30" / video, color,
sound, 2 min. 30 sec.
edizione di 5 / edition of 5
Courtesy l'artista / the artist, Shanghart Gallery,
Shanghai e / and Marian Goodman Gallery,
New York-Paris
non riprodotto / not reproduced

1999

Wo ai wo de zuguo / I Love My Motherland

(*Amo la mia patria*)
video installazione a 5 canali; bianco e nero,
sonoro, 12' / 5-channel video installation; black
and white, sound, 12 min.
edizione di 5 / edition of 5
Courtesy l'artista / the artist, Shanghart Gallery,
Shanghai e / and Marian Goodman Gallery,
New York-Paris
non riprodotto / not reproduced

2000

Chengshi zhi guang / City Light (*Luci della città*)
video, colore, sonoro, 6' / video, color, sound,
6 min.
edizione di 10 / edition of 10
Courtesy l'artista / the artist, Shanghart Gallery,
Shanghai e / and Marian Goodman Gallery,
New York-Paris
p. 15

Jinwan de yueliang / Tonight Moon (*La luna di questa notte*)
video installazione a 31 canali; 1 proiezione,
24 televisori bianco e nero, 6 monitor, colore,
sonoro, a ciclo continuo / 31-channel video
installation; 1 projection, 24 black and white
televisions, 6 monitors, color, sound, loop
edizione di 3 / edition of 3
Courtesy l'artista / the artist, Shanghart Gallery,
Shanghai e / and Marian Goodman Gallery,
New York-Paris
p. 23

2001

Dao nan / Robber South (*Rapina a Sud*)
video, colore, sonoro, 18' / video, color, sound,
18 min.
edizione di 10 / edition of 10
Courtesy l'artista / the artist, Shanghart Gallery,
Shanghai e / and Marian Goodman Gallery,
New York-Paris
non riprodotto / not reproduced

Su Xiaoxiao
video installazione a 22 canali; 22 DVD,
4 proiezioni sincronizzate, 18 monitor, 15' /

22-channel video installation; 22 DVDs,
4 synchronized projections, 18 monitors,
15 min.
edizione di 3 / edition of 3
Courtesy l'artista / the artist, Shanghart Gallery,
Shanghai e / and Marian Goodman Gallery,
New York-Paris
p. 22 veduta dell'installazione presso /
installation view at Yokohama 2001,
International Triennale of Contemporary Art,
Yokohama; Foto / Photo Yang Fudong

2002

*Tianshang tianshang, moli moli / Flutter,
Flutter... Jasmine, Jasmine* (*Volteggia,
volteggia... Jasmine, Jasmine*)
video installazione a 3 canali; 3 DVD
sincronizzati, colore, sonoro, 17' 40" / 3-channel
video installation; 3 synchronized DVDs, color,
sound, 17 min. 40 sec.
edizione di 5 / edition of 5
Courtesy l'artista / the artist, Shanghart Gallery,
Shanghai e / and Marian Goodman Gallery,
New York-Paris
non riprodotto / not reproduced

Jiaer de shengkou / Jiaer's Livestock
(*Il bestiame di Jiaer*), 2002-2005
video installazione a 10 canali; 2 DVD
sincronizzati, 2 proiezioni, bianco e nero, colore,
sonoro, 16' 34", 2 teche, 2 valigie, 8 DVD a ciclo
continuo, 8 monitor / 10-channel video
installation; 2 synchronized DVDs, 2 projections,
black and white, color, sound, 16 min. 34 sec.,
2 display cases, 2 suitcases, 8 looping DVDs,
8 monitors
musica di / music by Miya Dudu
edizione di 5 / edition of 5
Courtesy l'artista / the artist, Shanghart Gallery,
Shanghai e / and Marian Goodman Gallery,
New York-Paris
pp. 16-17, 64-65, 68-73; pp. 26, 66 vedute
dell'installazione presso / installation view
at Castello di Rivoli Museo d'Arte
Contemporanea, Rivoli-Torino; Foto / Photo
Paolo Pellion, Torino
in mostra / exhibited

2003

Mi / Honey (*Tesoro*)
video, colore, sonoro, 9' / video, color, sound,
9 min.
musica di / music by Miya Dudu
edizione di 10 / edition of 10
Courtesy l'artista / the artist, Shanghart Gallery,
Shanghai e / and Marian Goodman Gallery,
New York-Paris
p. 20

"S10" Ximenzi / Siemens "S10"
video, colore, 8' / video, color, 8 min.
opera realizzata in collaborazione con gli
impiegati di / in collaboration with employees
of Siemens Business Communication System
Ltd., Shanghai
edizione di 10 / edition of 10
Committente / Commissioned by Siemens,
Shanghai
Courtesy l'artista / the artist, Shanghart Gallery,
Shanghai e / and Marian Goodman Gallery,
New York-Paris
non riprodotto / not reproduced

*Xiao bing YY de xiatian / Minor Soldier's YY
Summer* (*L'estate del soldato semplice YY*)
video installazione a 3 canali; 3 DVD, colore,
sonoro, 20' / 3-channel video installation;
3 DVDs, color, sound, 20 min.
musica di / music by Miya Dudu
edizione di 5 / edition of 5
Courtesy l'artista / the artist, Shanghart Gallery,
Shanghai e / and Marian Goodman Gallery,
New York-Paris
non riprodotto / not reproduced

2004

Xiahai / Close to the Sea (*Un po' più vicino
al mare*)
video installazione a 10 canali; 10 DVD
sincronizzati, 2 proiezioni, 8 schermi al plasma,
bianco e nero, colore, sonoro, 23' / 10-channel
video installation; 10 synchronized DVDs, 2
projections, 8 plasma displays, black and white,
color, sound, 23 min.
musica di / music by Jin Wang

edizione di 3 / edition of 3
Committente / Commissioned by FACT, Liverpool
Courtesy l'artista / the artist e / and FACT,
Liverpool
p. 19

Piaofu / Float (Fluttuando)
video, colore, 8' 35" / video, color, 8 min. 35 sec.
edizione di 10 / edition of 10
Courtesy l'artista / the artist, Shanghart Gallery,
Shanghai e / and Marian Goodman Gallery,
New York-Paris
non riprodotto / not reproduced

2005
*Dengdai she de suxing / Waiting for the Snake
to Wake Up (Aspettando il risveglio del
serpente)*
video installazione a 10 canali; 10 DVD
sincronizzati, 2 proiezioni, 8 schermi al plasma,
colore, sonoro, 8' / 10-channel video
installation; 10 synchronized DVDs, 2
projections, 8 plasma displays, color, sound,
8 min.
musica di / music by Wang Wen Wei
edizione di 3 / edition of 3
Courtesy l'artista / the artist, Shanghart Gallery,
Shanghai e / and Marian Goodman Gallery,
New York-Paris
copertina / cover, quarta di copertina / back
cover, pp. 74-75, 78-83; p. 76 veduta
dell'installazione presso / installation view
at Castello di Rivoli Museo d'Arte
Contemporanea, Rivoli-Torino; Foto / Photo
Paolo Pellion, Torino
in mostra / exhibited

"Huosi" niao / "Huo-si" Bird (L'uccello di fuoco)
video installazione a 18 canali; 18 DVD,
proiezioni, televisori, colore, sonoro, fotografia /
18-channel video installation; 18 DVDs,
projections, televisions, color, sound,
photographs
Courtesy l'artista / the artist, Shanghart Gallery,
Shanghai e / and Marian Goodman Gallery,
New York-Paris
non riprodotto / not reproduced

**FOTOGRAFIE
PHOTOGRAPHS**

1999
*Qing shi wu yu zhi siji qing / The Evergreen
Nature of Romantic Stories (I sentimenti
amorosi sono eterni)*
stampa cromogenica / C-print
serie di / series of 14 fotografie / photographs,
78 x 110 cm / 30 x 43 in. ciascuna / each
edizione di 10 / edition of 10
Courtesy l'artista / the artist, Shanghart Gallery,
Shanghai e / and Marian Goodman Gallery,
New York-Paris
non riprodotto / not reproduced

2000
*Bie danxin, hui hao qilai de / Don't Worry, It Will
Be Better... (Non ti preoccupare, andrà meglio...)*
stampa cromogenica / C-print
serie di / series of 9 fotografie / photographs,
83 x 120 cm / 32 x 47 in. ciascuna / each
edizione di 10 / edition of 10
Courtesy l'artista / the artist, Shanghart Gallery,
Shanghai e / and Marian Goodman Gallery,
New York-Paris
p. 11

*Diyi ge zhishi fenzi / The First Intellectual
(Il primo intellettuale)*
stampa cromogenica / C-print
serie di / series of 3 fotografie / photographs,
193 x 127 cm / 76 x 50 in. ciascuna / each
edizione di 10 / edition of 10
Courtesy l'artista / the artist, Shanghart Gallery,
Shanghai e / and Marian Goodman Gallery,
New York-Paris
p. 10

*Shenjianong, xiao xianren / Shenjia Alley. Fairy
(Shenjianong, l'immortale)*
stampa cromogenica / C-print
serie di / series of 10 fotografie / photographs,
50 x 150 cm / 20 x 60 in. ciascuna / each
edizione di 10 / edition of 10
Courtesy l'artista / the artist, Shanghart Gallery,
Shanghai e / and Marian Goodman Gallery,

New York-Paris
non riprodotto / not reproduced

Feng lai le / Breeze (Il vento si è levato)
stampa cromogenica / C-print
serie di / series of 5 fotografie / photographs,
78 x 150 cm / 30 x 60 in. ciascuna / each
edizione di 10 / edition of 10
Courtesy l'artista / the artist, Shanghart Gallery,
Shanghai e / and Marian Goodman Gallery,
New York-Paris
non riprodotto / not reproduced

Senlin riji / Forest Diary (Il diario della foresta)
collage fotografico / photo collage
360 fotografie / photographs,
9 x 13 cm / 3 $\frac{1}{2}$ x 5 in. ciascuna / each
edizione di 5 / edition of 5
Courtesy l'artista / the artist, Shanghart Gallery,
Shanghai e / and Marian Goodman Gallery,
New York-Paris
non riprodotto / not reproduced

MOSTRE SELEZIONATE
SELECTED EXHIBITIONS

MOSTRE PERSONALI
SOLO EXHIBITIONS

2003
Yang Fudong: S10, Siemens Business Communication Systems Ltd., Shanghai, cat. a cura di / ed. K. Timm (progetto speciale / special project).
Yang Fudong. Paradise [12], The Douglas Hyde Gallery, Trinity College, Dublin.
Yang Fudong, BüroFriedrich, Berlin.
Yang Fudong / Seven Intellectuals in Bamboo Forest and Selected Works on Video, The Moore Space, Miami; Trans>Area, New York.

2004
Yang Fudong. Drei Filme, GAK - Gesellschaft für Aktuelle Kunst, Bremen.
Yang Fudong. Film / Video Works, The Gallery Sketch, London.
An Evening with Yang Fudong, MoMA, Mediascope, New York (proiezione dedicata / special screening).
Yang Fudong, Galleria Raucci / Santamaria, Napoli.
Yang Fudong, Marian Goodman Gallery, Paris.
Yang Fudong. Breeze, Galerie Judin, Zürich.
Off the Wall. Yang Fudong, Kompaszaal, Amsterdam (proiezione dedicata / special screening).
Yang Fudong. 5 Films, The Renaissance Society at the University of Chicago, Chicago.
Yang Fudong. Recent Works, REDCAT – Roy and Edna Disney, CalArts Theater, Los Angeles.

2005
Yang Fudong, Marian Goodman Gallery, Paris.
Yang Fudong. "Don't worry, it will be better…", Kunsthalle Wien, Wien, cat. a cura di / eds. S. Folie, G. Matt, testi di / texts by S. Folie, B. Rebhandl sull'artista / on the artist, intervista all'artista di / interview with the artist by G. Matt, testi dell'artista / texts by the artist.
Yang Fudong, Castello di Rivoli Museo d'Arte Contemporanea, Rivoli-Torino, cat. a cura di / ed. M. Beccaria, saggio e testi di / essay and texts by M. Beccaria sull'artista / on the artist, 2006; brossura / brochure.

Yang Fudong. An Estranged Paradise, Mead Gallery - Warwick Arts Centre, University of Warwick, Coventry, Regno Unito / United Kingdom.
Yang Fudong. Recente films en video's / Recent Films and Videos, Stedelijk Museum, Amsterdam, rivista / magazine "Stedelijk Museum Bulletin", n. 4 - 5, Amsterdam, testi di / texts by M. Bertheux, S. du Bois sull'artista / on the artist.

MOSTRE COLLETTIVE E FESTIVAL
GROUP SHOWS AND FESTIVALS

1999
Post-Sense Sensibility: Distorted Bodies and Delusion, cantine dell'edificio 202 / basement of the building 202, area residenziale / residential district Peony, Pechino / Beijing, cat. a cura di / ed. Wu Meichun.
Supermarket, Shanghai Square Shopping Center, strada Huaihai 138 / 138 Huaihai Road, Shanghai, cat. a cura di / eds. Fei Pingguo (A. Brandt), Xu Zhen, Yang Zhengzhong, testo dell'artista / text by the artist.
The Same But Also Changed. Works of Fourteen Photographers, cantine dell'edificio Beihai / basement of the Beihai building, strada Tian Yao Qiao 859 / 859 Tian Yao Qiao Road, Shanghai.
The Brilliance of the City. Invitational Exhibition of Shanghai. New Figurative Painting, Shanghai.
Love. Chinese Contemporary Photography and Video: International Arts Festival, Tashigawa, Giappone / Japan, cat. a cura di / ed. T. Shimizu.
5. Up-and-Coming, International Film Festival, Hannover.

2000
Out of Desire. Painting Exhibition of Six Shanghai Young Artists, Liu Haisu Art Museum, Shanghai.

Exit: International Film and Video, Chisenhale Gallery, London.
Home? Contemporary Art Proposals, Star-Moon Home Furnishing Center, strada Macao 168 / 168 Macao Road, Shanghai, cat. a cura di / eds. Qiu Zhijie, Wu Meichun.
Cityzooms. Up-and-Coming, International Film Festival, Hannover.
Our Chinese Friends, ACC Galerie, Weimar; Galerie Neudeli, Weimar, cat.
Presence and Place, MAAP - Multimedia Art Asia Pacific, Brisbane, Australia.
Fuck Off, Eastlink Gallery, Shanghai, cat. a cura di / eds. Ai Weiwei, Feng Boyi.
Useful Life, Shanghai, cat. a cura di / ed. Chen Xiaoyun.

2001
Mantic Ecstasy. Photography and Video, Impression Gallery, Hangzhou; BizArt Art Center, Shanghai.
The 21st Century Chinese Art Anthology. Virtual Future: An Exhibition of Chinese Contemporary Art, Guangdong Museum of Art, Canton / Guangzhou, cat. a cura di / eds. Gu Zhenqing, Huang Yan.
Comunicación entre las artes, 1ª Bienal de Valencia, sedi varie / various venues, Valencia, cat. a cura di / ed. L. Settembrini.
Homeport. Altered, Modified, Different, Parco Fuxing / Fuxing Park, Shanghai; BizArt Art Center, Shanghai.
Mega Wave. Towards a New Synthesis, Yokohama 2001, International Triennale of Contemporary Art, sedi varie / various venues, Yokohama, cat.
Living in Time. 29 zeitgenössische Künstler aus China, Hamburger Bahnof - Museum für Gegenwart, Berlin, cat. a cura di / eds. Fan Dian, Hou Hanru, G. Knapstein, testo / text sull'artista / on the artist.
1st Unnstricted, New Image Festival, Pechino / Beijing.
Egofugal. Fugue from the Ego for the Next Emergence, 7th International Istanbul Biennial, sedi varie / various venues, Istanbul, cat. a cura di / ed. Y. Hasegawa, testo

dell'artista / text by the artist.
Excess Festival, Multimedia Art Asia Pacific 01, Brisbane Powerhouse, Brisbane, Australia.
Trick or Treat?, Studio Nope, Tokyo.
Psycho-Bobble, Galleria Raucci / Santamaria, Napoli.

2002

Fourth Annual 12 to 12 Video Marathon, Art in General, New York.
Video Lounge, Fondazione Adriano Olivetti, Roma.
VideoRom, Le Toit du Monde, Centre multidisciplinaire pour la culture actuelle, Vevey; Galleria Zanutti, Milano; MACRO, Museo d'Arte Contemporanea Roma, Macro al Mattatoio, Roma.
Run Jump Crawl Walk, The East Modern Art Center, Pechino / Beijing.
Site + Sight: Translating Cultures, Earl Lu Gallery, Lasalle – Sia College of the Arts, Singapore e sedi varie / and various venues, cat. a cura di / eds. Huangfu Binghui, 2003.
Documenta 11, Museum Fredericianum, Kassel e sedi varie / and various venues, cat. a cura di / ed. O. Enwezor et al.; guida / guide, testo di / text by N. Rottner sull'artista / on the artist.
The Long March. A Walking Visual Display, The Long March Route, Ruijn, Cina / China.
Videoart Channel Vol. 19, Videoart Center, Tokyo.
Paris-Pékin, Espace Pierre Cardin, Paris, cat. a cura di / eds. S. Acret, C. Hsu.
There's No Accounting for Other People's Relationship, Ormeau Baths Gallery, Belfast
Reinterpretation: A Decade of Experimental Chinese Art (1990-2000), The First Guangzhou Triennial, Guangdong Museum of Art, Canton / Guangzhou, cat. a cura di / ed. Wu Hung.
Urban Creation, Shanghai Biennale 2002, Shanghai Art Museum, Shanghai, cat. a cura di / eds. A. Heiss et al.
Glad to Meet You: Fan Mingzhen & Fan Mingzhu, secondo piano / 2nd floor, strada Jin Sha Jiang 1508 / 1508 Jin Sha Jiang Road, Shanghai.
International Short Film Festival, Tadu Gallery, Bangkok.

2003

Camera, Musée d'Art moderne de la Ville de Paris, Paris; MNAC - National Museum of Contemporary Art, Bucaresti; cat. a cura di / eds. H.U. Obrist, V. Rehberg, testo di / text by C. Merewether sull'artista / on the artist; intervista all'artista di / interview with the artist by H.U. Obrist.

Out of the Red. New Upcoming Generation, Spazio Consolo, Milano; Trevi Flash Art Museum, Trevi-Perugia; cat. a cura di / eds. A. Albertini, P. Marella, 2004.
Lifetime, Beijing Tokyo Art Projects, Pechino / Beijing, cat. a cura di / ed. Zhang Li.
Entre de Chine. Chine et mutations. Œuvres video d'artistes contemporains chinois au Palais de l'Ile Annecy, Imagespassages, Annecy.
The Minority is Subordinate to the Majority, BizArt Art Center, Shanghai.
+ system. Short Videos From the World 2002-2005, BizArt Art Center, Shanghai; Vitamin Creative Space, Canton / Guangzhou.
Promenade édifiante et curieuse au pavillon des images, CPIF – Centre Photographique d'Ile de France, Pontault-Combault, Francia / France.
Japan Evening at Filmform, Filmform, Stockholm.
Under Pressure, Galerie Analix Forever, Genève.
Movie Night, MK2 Bibliothèque, Paris.
25 hrs: International Video Art Show, The Video Art Foundation, Barcelona, cat.
Sogni e conflitti. La dittatura dello spettatore / Dreams and Conflicts. The Dictatorship of the Viewer, 50. Esposizione Internazionale d'Arte, La Biennale di Venezia, *Stazione Utopia / Utopia Station,* Arsenale, Venezia, cat. a cura di / eds. F. Bonami, M. L. Frisa; *Stazione Utopia / Utopia Station,* Mostra d'Oltremare, Napoli; Haus der Kunst, Münich; World Social Forum, Porto Alegre, Brasile / Brazil; *Paesaggio artificiale / Synthi-Scape,* padiglione cinese ufficiale di / Chinese official pavilion of La Biennale di Venezia presso / at Guangdong Museum of Art, Canton / Guangzhou, cat. a cura di / eds. Fan Dian, Huang Du, Wang Yong.
Alors, la Chine?, Centre Pompidou - Musée national d'art moderne - Centre de création industrielle, Paris, cat. a cura di / ed. A. Lemonnier.
Peripheries Become the Center, Prague Biennale 1, National Gallery, Veletrûni Palác, Prague, cat. a cura di / ed. G. Politi, testo dell'artista / text by the artist.
Alternative Modernity. An Exhibition of Chinese Contemporary Art, Beijing X-Ray Center, Pechino / Beijing.
China ConTempo II 2003: Urban Illusions and Perceptions, Art Seasons Gallery, Singapore, cat.
A Strange Heaven. Contemporary Chinese Photography, Galerie Rudolfinum, Prague, cat. a cura di / eds. J.T. Chang, P. Nedoma.
Happiness. A Survival Guide for Art + Life, Mori Art Museum, Tokyo, cat. a cura di / eds. D. Elliott, P.L. Tazzi.

Outlook. International Art Exhibition Athens 2003, Benaki Museum e sedi varie / and various venues, Athens, cat.
Zooming into Focus: Contemporary Chinese Photography and Video from the Haudenschild Collection, San Diego State University, San Diego; Shanghai Art Museum, Shanghai; Centro Cultural Tijuana, Tijuana, Mexico; Institute of Contemporary Art, Earl Lu Gallery, Lasalle - Sia College of the Arts, Singapore; NAMOC - National Museum of China, Pechino / Beijing; cat. a cura di / ed. T. Yapelli; guida / guide, 2004; cat. a cura di / eds. Shi Yong, L. Zhou, NAMOC - National Art Museum of China, Pechino / Beijing, 2005.
Cine y casi cine 2003, Museo Nacional Centro de Arte Reina Sofía, Madrid, cat.
City_net Asia 2003, Seoul Museum of Art, Seoul, cat. a cura di / eds. Lee Eunjiu et al.
New Zone. Chinese Art, The Zacheta National Gallery of Art, Warsaw.
Fuckin' trendy!, Kunsthalle Nürnberg, Nürnberg, cat. a cura di / ed. E. Seifermann.
Open Sky, Shanghai Duolun Museum of Modern Art, Shanghai.
AVICON - Asia Videoart Conference, Pola Museum Annex e sedi varie / and various venues, Tokyo.
Left Wing. An Exhibition of Chinese Contemporary Art, Left Bank Community n. 68, Pechino / Beijing.

2004

Out the Window - Spaces of Distraction, The Japan Foundation Forum, Tokyo, cat. a cura di / eds. Li Zehnhua, Suh Jinsuk, F. Sumitomo.
Feverish Unconscious: The Digital Culture in Contemporary China, Chambers Fine Art, New York.
Beyond Boundaries, Shanghai Gallery of Art, Shanghai.
La photographie contemporaine chinoise, Musée des Beaux-Arts, Nancy.
China Now, MoMA Film at the Gramercy Theater, New York.
À l'Est du Sud de l'Ouest / À l'Ouest du Sud de l'Est, Villa Arson, Nice; Centre Régional d'Art Contemporain, Languedoc-Roussillon, Sète, cat.
Light as Fuck! Shanghai Assemblage 2000-2004, The National Museum of Art, Oslo, cat. a cura di / eds. P. Bjarne Boym, Gu Zhenqing, testo dell'artista / text by the artist.
Dak'Art 2004, 6ème Biennale d'art africain contemporain, Ancien Palais de Justice, Dakar, cat.
Chine, le corps partout?, MAC – Galeries Contemporaines des Musées de Marseille,

Marseille, cat. a cura di / ed. H. Periér.
Le moine et le démon. Art contemporain chinois, Musée d'Art Contemporain, Lyon, cat. a cura di / eds. Fei Dawei, Wang Huangsheng, T. Raspail, testo dell'artista / text by the artist.
Between Past and Future: New Photography and Video from China, International Center of Photography, New York; Museum of Contemporary Art, Chicago; Seattle Art Museum, Seattle; 51. Esposizione Internazionale d'Arte, La Biennale di Venezia, Arsenale Novissimo, Venezia; The Victoria and Albert Museum, London; cat. a cura di / eds. C. Phillips, Wu Hung.
Space anew. Qiu Zhijie, Wang Jianwei, and Yang Fudong, Shanghai Gallery of Art, Shanghai.
Illuminating Video. Gesprächsreihe zur internationalen Videokunst, NBK – Neuer Berliner Kunstverein, Berlin.
The Logbook. An Art-Project about Communication and Cultural Exchange, The Longmarch Foundation, 25000 Li Cultural Transmission Center, Pechino / Beijing.
Chasm, Busan Biennale 2004, Busan Metropolitan Art Museum, Busan, Corea / Republic of South Korea, cat. a cura di / eds. Park Manu, Lee Taeho.
Fiction. Love – Ultra Vision in Contemporary Art, Museum of Contemporary Art, Taipei.
62761232, BizArt Center e sedi varie / and various venues, Shanghai.
Slow Rushes: Takes on the documentary sensibility in moving images from around Asia and the Pacific, CAC Contemporary Art Centre, Vilnius, Lituania / Lithuania, cat. a cura di / eds. R. Devenport, L. Leng.
International 04, Liverpool Biennial, FACT – The Foundation for Art and Creative Technology e sedi varie / and various venues, Liverpool, cat. a cura di / ed. P. Domela, testo di / text by C. Hand sull'artista / on the artist.
Ser condicional. Selection from the Rafael Tous Collection of Contemporary Photography, Metrònom, Barcelona.
Techniques of the Visible, Shanghai Biennale 2004, Shanghai Art Museum, Shanghai, cat. a cura di / eds. S. Lopez, Xu Jiang et al.
3', Schirn Kunsthalle, Frankfurt-am-Main, cat. a cura di / eds. M. Hollein, H.U. Obrist, M. Weinhart.
Time Zones. Recent Film and Video, Tate Modern, London, cat. a cura di / eds. J. Morgan, G. Muir.
The Encounters in the 21st Century: Polyphony – Emerging Resonances, 21st Century Museum of Contemporary Art, Kanazawa, cat.
54th Carnegie International, Carnegie Museum of Art, Pittsburgh, cat. a cura di / ed. L. Hoptman, testo di / text by E. Thomas sull'artista / on the artist.
Die Chinesen: Fotografie und Video aus China / The Chinese: Photography and Video from China, Kunstmuseum Wolfsburg, Wolfsburg, cat. a cura di / eds. A. Lütgens, G. van Tuyl.
Shanghai Modern, Museum Villa Stuck, München, cat. a cura di / eds. J-A. Birnie Danzker, K. Lum, Zheng Shengtian.
Spread in Prato 2004, Dryphoto Arte Contemporanea, Prato.
Do You Believe in Reality?, 2004 Taipei Biennial, Taipei Fine Arts Museum, Taipei, cat. a cura di / ed. B. Vanderlinden.
Dreaming of the Dragon's Nation: Contemporary Art from China, IMMA - Irish Museum of Modern Art, Dublin, cat. a cura di / ed. Li Xu.
Past in Reverse: Contemporary Art of East Asia, San Diego Museum of Art, San Diego; Kemper Museum of Contemporary Art, Kansas City; cat. a cura di / ed. B-S. Hertz.
22° Torino Film Festival, Cinema Massimo e sedi varie / and various venues, cat. a cura di / ed. R. Manassero.
Zeitgenössische Videokunst aus China präsentiert von Yann Beauvais, Kino Arsenal, Berlin.
Shanghai Surprise, Lothringer Dreizehn Space for Contemporary Art, München.

2005

Shanghai Constructions, Shanghai Gallery of Art, Shanghai.
Dialectics of Hope, 1 Moscow Biennale of Contemporary Art, Shchusev State Museum of Architecture e sedi varie / and various venues, Moskva, cat. a cura di / ed. N. Molok, testo di / text by H.U. Obrist sull'artista / on the artist.
Le invasioni barbariche, Galleria Continua, Siena.
A Suitcase from Paris to Grozny, Emergency Biennale, Palais de Tokyo, Paris; sedi varie / various venues, Grozny, Cecenia / Chechnya; Matrix Art Project, Bruxelles; Eurac - Accademia europea di Bolzano e / and Museion Bolzano; Isola Art Center, Stecca degli Artigiani, Milano.
Gernsehabend. Highlights aus der Sammlung des Video-Forums, NBK – Neuer Berliner Kunstverein, Berlin.
Belonging, Sharjah International Biennial 7, Sharjah Art Museum e sedi varie / and various venues, Sharjah, Emirati Arabi Uniti / United Arab Emirates, cat. a cura di / ed. K. Boullata.
Un nouveau souffle asiatique, Kunsten Festival des Arts, Centre du Festival, Beursschouwburg e sedi varie / and various venues, Bruxelles, brossura / brochure.
Archeology of the Future, The Second Triennial of Chinese Art, The Nanjing Museum, Nanjing, cat. a cura di / eds. Qiu Zhijie, Zhu Tong, Zuo Jing.
Montpellier | Chine: MC1, 1er Biennale Internationale d'art contemporain chinois de Montpellier, La Panacée e sedi varie / and various venues, Montpellier, cat. a cura di / ed. J. Frèches.
La Cina: prospettive d'arte contemporanea, Spazio Oberdan, Milano, cat. a cura di / ed. D. Palazzoli, testo di / text by D. Palazzoli sull'artista / on the artist.
Follow Me! Chinese Art at the Threshold of the Millennium, Mori Art Museum, Tokyo, cat.
A Summer Show, Marian Goodman Gallery, New York.
Parallel Realities: Asian Art Now, The 3rd Fukuoka Asian Art Triennale 2005, Fukuoka Asian Art Museum, Fukuoka, cat. a cura di / ed. R. Igarashi, testo sull'artista / text on the artist.
Senza confine, Galleria Continua, Siena.
The Forest: Politics, Poetics and Practice, The Nasher Museum of Art at Duke University, Durham, cat. a cura di / ed. K. Goncharov.
Projections. Fikret Atay, Yang Fudong, Jun Nguyen–Hatsushiba, Musée d'art contemporain de Montréal, Montréal.
The Wall. Reshaping Contemporary Chinese Art, China Millennium Monument, Pechino / Beijing; Albright-Knox Art Gallery, Buffalo e sedi varie / and various venues, cat. a cura di / eds. D. Dreishpoon, Gao Minglu, Huang Bingyi.
La città: il miraggio e il riflesso, Videozoom. Videoartisti cinesi, Sala 1, Roma, cat.
Fusion. Aspectos de la cultura asiática en la Colección MUSAC, MUSAC – Museo de Arte Contemporáneo de Castilla y León, León.

BIBLIOGRAFIA SELEZIONATA
SELECTED BIBLIOGRAPHY

QUOTIDIANI E PERIODICI
NEWSPAPERS AND MAGAZINES

2001
L. Tung, *Ray of Hope at Shanghai Biennale,* in "International Herald Tribune", New York, 13 gennaio / January.
L. Tung, *Spreading Openness with a 3rd Shanghai Biennale,* in "The New York Times", New York, 30 marzo / March.
Chen Xiaoyun, *An Interview with Yang Fudong,* intervista / interview, in "Chinese-art.com", Vol. 4, n. 3, maggio-giugno / May-June.
R. Vine, *After Exoticism,* in "Art in America", n. 7, New York, luglio / July.
Wu Hung, *Exhibition and Knowledge Production. Reinventing Exhibition Spaces in China*, in "Museum International", Vol. 53, n. 3, Paris, luglio-settembre / July-September.
D. Leonard, *New Voices, Other Aesthetics,* in "Real Time + On Screen", n. 46, Sydney, dicembre-gennaio / December-January.
C. Reid, *Yokohama Triennale: Art as Screen*, in "Real Time + On Screen", n. 46, Sydney, dicembre-gennaio / December -January.
Hou Hanru, *A Naked City. Curatorial Notes Around the 2000 Shanghai Biennale,* in "Art AsiaPacific", n. 31, Sydney, inverno / Winter.
Wu Hung, *The 2000 Shanghai Biennale. The Making of a Historical Event*, in "Art AsiaPacific", n. 31, Sydney, inverno / Winter.

2002
C. Phillips, *Crosscurrents in Yokohama,* in "Art in America", n. 1, New York, gennaio / January.
J. Kee, *Yang Fudong,* intervista / interview, in "Tema Celeste", n. 92, Milano, luglio-agosto / July-August.
C. Lorch, *Ausflug in Paradise,* in "Blitz Review", Berlin, settembre / September.
C. Phillips, *In Mao's Footsteps,* in "Art in America", n. 9, New York, settembre / September.
L. Movius, *Celluloid Purgatory – Shanghai's Independent Cinema Inches Forward,* in "Asian Wall Street Journal", Shanghai, 8-10 novembre / November.
P. Haski, *Canton pas (si) cantonné,* in "Libération", Paris, 28 novembre / November.

2003
L. Movius, *Urban Deconstruction. The 2002 Shanghai Biennale Moves Towards the Mainstream,* in "Asian Wall Street Journal", Shanghai, 17-19 gennaio / January.
Testing Ground, in "Shanghai Star", Shanghai, 30 gennaio / January.
E. Lebovici, *McQueen, écran à cran,* in "Libération", Paris, 8 febbraio / February.
R. Leydier, *Chine: demain pour aujourd'hui / China: Contemporary and Recent,* in "Artpress", n. 290, Paris, maggio / May.
C. Merewether, *Le films oniriques de Yang Fudong. Interview par Charles Merewether / Yang Fudong. Doubt and Hope,* intervista / interview, in "Artpress", n. 290, Paris, maggio / May.
Fan Dian, *Synthi-scapes,* in "Yishu. Journal of Contemporary Chinese Art", Vol. 2, n. 2, Taipei, estate / Summer.
F. Fanchette, *Chine des temps,* "Libération", Paris, 14 giugno / June.
Jie Wang, *Vive Chinese Avant-garde Art,* in "Shanghai Daily", Shanghai, 20-26 giugno / June.
J. Fayard, *Chinoiserie Gone Mad. The Centre Pompidou Last Exhibit is a Feast from the East ,* in "Time Europe", Vol. 162, n. 1, London, 7 luglio / July.
T. Berghius, *Broadening the Scope,* in "Artlink", Vol. 23, n. 4, Adelaide, Australia, autunno / Fall.
J. Clarke, *Alors, la Chine,* in "Artlink", Vol. 23, n. 4, Adelaide, Australia, autunno / Fall.
K. Smith, *The Cost of Creativity?,* in "Artlink", Vol. 23, n. 4, Adelaide, Australia, autunno / Fall.
H.U. Obrist, *Interviews with Chang Yung Ho, Wang Jianwei, and Yang Fudong,* intervista / interview, in "Yishu. Journal of Contemporary Chinese Art", Vol. 2, n. 3, Taipei, autunno / Fall.
V. Rehberg, *Three Men and a Camera: Chang Yung Ho, Wang Jianwei, and Yang Fudong,* in "Yishu. Journal of Contemporary Chinese Art", Vol. 2, n. 3, Taipei, autunno / Fall.
Yang Fudong, H.U. Obrist, *A Thousand Words. Yang Fudong Talks About the Seven Intellectuals,* in "Artforum", Vol. XLII, n. 1, New York, settembre / September.
R. Vine, *The Wild Wild East,* in "Art in America", n. 9, New York, settembre / September.
S. Hockliffe, *La vidéo s'est fait progressivement une place,* in "Le Monde Argent", suppl. "Le Monde", Paris, 5 ottobre / October.
R. Feinstein, *Expanding Horizons,* in "Art in America", n. 12, New York, ottobre / October.
J. Perlez, *Casting a Fresh Eye on China with Computer, Not Ink Brush,* in "The New York Times", New York, 3 dicembre / December.
J. Perlez, *An Artist's Fresh Vision of China,* in "International Herald Tribune", New York, 5 dicembre / December.

2004

D. Bussel, *Yang Fudong,* in "Artforum", Vol. XLII, n. 6, New York, febbraio / February.

B. Pollack, *Chinese Photography: Beyond Stereotypes,* in "Artnews", Vol. 103, n. 2, New York, febbraio / February.

E. Turner, *Private Property,* in "The Miami Herald", Miami, 1 febbraio / February.

C. Vogel, *Inside Art,* in "The New York Times", New York, 6 febbraio / February.

S. Ballentine, *Footnotes,* in "The New York Times", New York, 22 febbraio / February.

H. Sumpter, *Yang Fudong,* in "Time Out London", London, 25 febbraio-3 marzo / February, 25-March, 3.

B. Pollack, *Chinese Photography: Beyond Stereotypes,* in "Photo Pictorial", n. 464, Hong Kong, marzo / March.

B.L. Goodboy, *Yang Fudong,* in "Time Out New York", New York, 11-18 marzo / March.

F. Armenta, *Fragmentos de Tiempo,* in "Mural", México D.F., 12 marzo / March.

H. Cotter, *Yang Fudong,* in "The New York Times", New York, 19 marzo / March.

Y. Hasegawa, *100 Very New Artists,* in "Monthly Art Magazine Bijtsu Techo", n. 4, Tokyo, aprile / April.

I. Chu, *Shanghai and Beyond: A Roundtable with Ken Lum, Davide Quadrio, Xu Tan and Zhang Weiwei,* in "Parachute", n. 114, Montréal, aprile-maggio-giugno / April-May-June.

C. Merewether, *Le long striptease: une quête d'émancipation / The Long Streaptease: Desiring Emancipation,* in "Parachute", n. 114, Montréal, aprile-maggio-giugno / April-May-June.

A. Ming Wai Jim, *Shanghai: tourisme, art et profile urbain / Tourism, Art and Shanghai's Urban Skyline,* in "Parachute", n. 114, Montréal, aprile-maggio-giugno / April-May-June.

S. Wright, *Shanghai. Espaces sans qualité. Espaces de promesse / Shanghai. Spaces Without Qualities. Spaces of Promise,* in "Parachute", n. 114, Montréal, aprile-maggio-giugno / April-May-June.

B. Pollack, *Art Above the City,* in "Art in America", n. 5, New York, maggio / May.

A. Chang, *Fresh: 6th Generation Chinese Video Artists,* in "Art AsiaPacific", n. 41, Sydney, estate / Summer.

L. Movius, *Shanghai Spring,* in "Art in America", n. 6, New York, giugno-luglio / June-July.

J. Napack, *Young Beijing,* in "Art in America", n. 6, New York, giugno-luglio / June-July.

B. Pollack, *Mainland Dreams on Tape,* in "Art in America", n. 6, New York, giugno-luglio / June-July.

R. Vine, *The Academy Strikes Back,* in "Art in America", n. 6, New York, giugno-luglio / June-July.

Pi Li, *Very New Art Cityscapes. Shanghai Art Scapes,* in "Monthly Art Magazine Bijtsu Techo", n. 7, Tokyo, luglio / July.

H.W. French, *Shanghai Covets a Big Role on Asia's Cultural Stage,* in "The New York Times", New York, 7 luglio / July.

H.W. French, *Shanghai Wears Ambition Well,* in "International Herald Tribune", New York, 9 luglio / July.

L. Jury, *The New Cultural Revolution,* in "The Independent", London, 28 luglio / July.

R. Peters, *Some Things Not to Miss*, in "Circa Art Magazine", n. 109, Dublin, autunno / Fall.

C.Y. Lew, *Yang Fudong's World Premier in Chicago,* in "Art AsiaPacific", n. 42, Sydney, autunno / Fall.

Zhang Yaxuan, *An Interview with Yang Fudong: The Uncertain Feeling. An Estranged Paradise*, intervista / interview, in "Yishu. Journal of Contemporary Chinese Art", Vol. 3, n. 3, Taipei, autunno / Fall.

S. Hudson, *Yang Fudong,* in "Artforum", Vol. XIII, n. 1, New York, settembre / September.

K. Johnson, *From Central Park to Outer Space,* in "The New York Times", New York, 12 settembre / September.

A. Searle, *Scouse Stew,* in "The Guardian", London, 21 settembre / September.

A.G. Artner, *Too Many Echoes in Yang Fudong,* in "The Chicago Tribune", Chicago, 22 settembre / September.

S. Hubbard, *Where You Least Expect It,* in "The Independent", London, 27 settembre / September.

A. Searle, *A Very Brief History of Time,* in "The Guardian", London, 7 ottobre / October.

T. Pepper, *Is Video Art Really Art? London's Tate Modern Certainly Seems to Think so,* in "Newsweek International", New York, 18 ottobre / October.

F. Manacorda, *Nouvelle Avantgarde. La pellicola come riconquista del reale,* in "Flash Art", Anno / Year XXXVII, n. 248, ottobre-novembre / October-November.

T. Godfrey, *Liverpool Biennale,* in "The Burlington Magazine", Vol. CXLVI, n. 1220, London, novembre / November.

K. Johnson, *Pittsburgh Rounds Up A Globe Full of Work Made in Novel Ways,* in "The New York Times", New York, 4 novembre / November.

C. Higgins, *Is Chinese Art Kicking Butt...or Kissing It?,* in "The Guardian", London, 9 novembre / November.

H.W. French, *Boasting of Its Art, Shanghai Welcomes the World,* in "The New York Times", New York, 6 novembre / November.

D. Bonetti, *Art Without Borders,* in "St. Louis Post-Dispatch", St. Louis, Missouri, 28 novembre / November.

J. Hofleitner, *Träumer und Schocker,* "Die Presse – Schaufenster", Wien, 17 dicembre / December.

2005

B. Fornara, *Laboratorio per esploratori*, in "Cineforum", Anno / Year 45, n. 441, Bergamo, gennaio -febbraio / January-February.

A. Preziosi, *Torino Film Festival 2004,* in "Segnocinema", Vol. 25, n. 131, Firenze, gennaio-febbraio / January-February.

R. Vine, *Shanghai Accellerates,* in "Art in America", n. 2, New York, febbraio / February.

H. Horny, *Von unsichtbaren Gegnern und anderem Rätselhaften,* in "Kurier", Wien, 23 febbraio / February.

B. Rebhandl, *Es geschieht jeden Tag,* in "MO Site", n. 21, Wien, febbraio-marzo / February-March.

R. Leydier, *Shanghai / Canton / Jinan. Nouvelles vagues. Shanghai Constructions. 1er biennale de la photographie. D'un pas à l'autre. Fabriqué en Chine,* in "Artpress", n. 310, Paris, marzo / March.

C. Burnett, *Sleeping Giant,* in "Artreview", Vol. LVI, London, marzo / March.

G. Volk, *Let's Get Metaphysical,* in "Art in America", n. 3, New York, marzo / March.

R. Poynor, *Kissing Cousins: "Art's Romance with Design" Produces Powerful Commentary on Popular Culture Artists. Can Designers Do the Same?,* in "Print", New York, 1 marzo / March.

S. Messmer, *Nicht handeln,* in "Die Tageszeitung", Berlin, 30 marzo / March.

Y. Hasegawa, *Yang Fudong. Beyond Reality*, intervista / interview, in "Flash Art International", Anno / Year XXXVIII, n. 241, Milano, marzo-aprile / March-April.

S. Cash, *New Nasher Museum for Duke University,* in "Art in America", n. 4, New York, aprile / April.

C. Weill, *Génération décalée,* in "Le nouvel observateur", n. 2110, Paris, 14 aprile / April.

I. Schmidmaier, *Zwischen Kommunismus und Konsum. "Don't Worry, It Will Be Better". Der chinesische Künstler Yang Fudong in der Kunsthalle Wien,* in "Passauer Neue Presse", Passau, Germania / Germany, 5 maggio / May.

C. Vuylsteke, *Prietpraat in het bambeobos,* in "De Morgen", Bruxelles, 22 maggio / May.

D. Ventroni, *Le invasioni barbariche,* in "Tema Celeste", Milano, n. 109, maggio-giugno / May-June.

L. Parola, *Cina, un mondo di contraddizioni,* in "TorinoSette", suppl. "La Stampa", Torino, 27 maggio-2 giugno / May, 27-June, 2.

A. Mistrangelo, *Vernissage notturni nel cuore della città,* in "La Stampa", Torino, 29 maggio / May.

I. Dotta, *Yang Fudong, un "occhio" sulla Cina,* in "Il Giornale del Piemonte", Torino, 1 giugno / June.

G. Curto, *Fu Dong, il video è opera aperta,* in "La Stampa", Torino, 2 giugno / June.

G. Morbello, *Castello di Rivoli. Yang Fudong,* in "Rì. Rivoli", Rivoli-Torino, 2 giugno-24 luglio / June, 2-July, 24.

S. Schellenberg, *Virée en Italie du Nord. Piémont contemporain,* in "Le Courrier", Genève, 18 giugno / June.

A. Mammì, *Artbox. Yang movies,* in "L'Espresso", n. 23, Milano, 23-30 giugno / June.

B. Pollack, *Russia's Jump Start,* in "Art in America", n. 6, New York, giugno-luglio / June-July.

C. Casarin, *La rinascita del serpente. Le inquietudini del giovane Yang Fudong,* in "VeNews. Venezianews", Venezia, luglio / July.

A. Mistrangelo, *Gli appuntamenti con l'arte. Nuove generazioni. Yang Fudong,* in "Pagine del Piemonte – Periodico di arte cultura informazione e turismo", Pavone Canavese, 5 luglio / July.

C. Berry, *Yang Fudong. Conditional Tense,* in "Frieze", n. 92, London, giugno-luglio-agosto / June-July-August.

U.M. Probst, *Yang Fudong. "Don't worry. It will be better..." Ist Liebe die Lösung?,* in "Kunstforum International", Köln, n. 176, maggio-giugno / May-June.

O. Gambari, *Yang Fudong,* in "Flash Art", Anno / Year XXXVIII, n. 253, Milano, agosto-settembre / August-September.

H. Wrba, *Yang Fudong. Schwellen / Threshold,* in "Camera Austria", n. 91, Graz, autunno / Fall.

E. Tassini, *Avanguardia cinese,* in "Io Donna", suppl. "Corriere della Sera", n. 37, Milano, 10 settembre / September.

M. Bertheux, *Yang Fudong. Recente Films en Video's / Yang Fudong: Recent Films and Videos,* in "Stedelijk Museum Bulletin", n. 4-5, Amsterdam, settembre / September.

S. du Bois, *Chinatussen twee generaties / Yang Fudong: China Between Two Generations,* in "Stedelijk Museum Bulletin", n. 4-5, Amsterdam, settembre / September.

A. Mangialardi, *L'arte di Yang Fudong e i contrasti dell'arte cinese contemporanea,* in "Activa. Design Management", n. 27, Milano, ottobre / October.

B. Pollack, *On and Off the Wall. A New Generation of Artists puts China at the Red Hot Center of the Art World Map,* in "Departures", ottobre / October.

C. Eggel, *Von fortschreitender Tradition. Der chinesische Filmemacher Yang Fudong,* in "Kunst-Bulletin", n. 10, Zürich, ottobre / October.

C. Jolles, *Editorial,* in "Kunst-Bulletin", n. 10, Zürich, ottobre / October.

C. Prichard, *Fudong's Film for Thought,* in "Coventry Evening Telegraph", Coventry, 14 ottobre / October.

K. Okazawa, *Follow Me!,* in "Art AsiaPacific", n. 47, Sidney, inverno / Winter.

A. Maerkle, *Cao Fei. Cosplayers,* in "Art AsiaPacific", n. 47, Sidney, inverno / Winter.

TESTI DI CARATTERE GENERALE
GENERAL REFERENCE BOOKS

2000
Wu Hung *Exhibiting Experimental Art in China,* Chicago, The David and Alfred Smart Museum of Art, The University of Chicago.

2001
Wu Hung, (a cura di / ed.), *Chinese Art at the Crossroads,* Hong Kong, New Art Media Limited.

2002
Yang Shu (a cura di / ed.), *Purity. A Dip Interview with 103,* Hong Kong, Culture of China Publications Co. Ltd., intervista con l'artista / interview with the artist.

Wang Lin (a cura di / ed.), *Contemporary Art Series: Image and Post-Modernism,* Changsha, Hunan Meishu Chubanshe.

2003
C. Buci-Glucksmann, J-M. Decrop (a cura di / eds.), *Modernités Chinoises,* Genève, Skira.

2004

Kao Chienhui, *After Origin: Topic on Contemporary Chinese Art in New Age,* Taiwan, Artist Publishing Co.

Zhu Qi (a cura di / ed.), *Chinese Avant-Garde Photography since 1990,* Changsha, Hunan Meishu Chubanshe.

J. Young (a cura di / ed.), *The Hugo Boss Prize 2004,* The Solomon R. Guggenheim Foundation, New York, testo di / text by H. U. Obrist sull'artista / on the artist.

2005

AA.VV. / Various Authors, *MUSAC – Arte Actual / Art of the Present – 153 artistas. Colleción Vol. I,* MUSAC - Museo de Arte Contemporáneo de Castilla y Léon, Léon, testo di / text by K. Guzmán sull'artista / on the artist.

B. Fibicher, M. Frehner (a cura di / eds.), *Mahjong. Contemporary Chinese Art from the Sigg Collection,* Kunstmuseum Bern, Bern; Hamburger Kunsthalle, Hamburg; Hatje Cantz, Ostfildern-Ruit.

U. Grosenick (a cura di / ed.), *Art Now Vol. 2. The New Directory to 136 International Artists*, Taschen, Köln, testo di / text by C. Eggel sull'artista / on the artist.

Gao Minglu (a cura di / ed.), *The Portraits of 100 Most Influential Chinese Artists in Contemporary Chinese Art*, Hubei Meishu Chubanshe, Wuhan, China.

Weng Ling, Zhang Li (a cura di / eds.), *Beyond Boundaries: Shanghai Art Gallery of Art 2004-2005,* Shanghai Gallery of Art, Shanghai.

La maggior parte degli articoli indicati proviene da fonti occidentali. Ulteriori informazioni sull'artista sono reperibili sui seguenti siti Internet: / Most of the articles mentioned refer tò Western sources. Additional information on the artist can be consulted on-line at the following web-sites:

20ᵗʰ Century Chinese Art Bibliography http://www.stanford.edu/dept/art/china/bibliography.html

Asia Art Archive http://www.aaa.org.hk

China Art Archive and Warehouse http://www.archivesandwarehouse.com

China-Avantgarde http://www.china-avantgarde.com

China-daily.com http://www.chinadaily.cn.com

China Art News http://www.chinaartnetworks.com

Shanghart Gallery http://www.shanghart.com

The Long March Foundation http://www.longmarchfoundation.org

Universes in Universe http://universes-in-universe.de